여
자
의

미
술
관

여자의 미술관

THE ART
GALLERY OF
WOMEN'S
PAINTINGS

정하윤
지음

근현대 여성 미술가들

자기다움을 완성한

돌고래

'여자의 미술관'으로 들어가기 전에

스물두 살에 대학 교양 수업으로 '여성과 예술'이라는 강의를 들은
적이 있습니다. 주류 미술사에서 소외된 여성 미술가들을 공부하고,
그들이 왜 미술사에 기록되지 못했는지 알아보는 강의였어요. 한
학기 내내 수업을 들으며 '사라진' 여성 미술가가 그토록 많다는
데에 놀랐고, 그렇게 좋은 작품을 남겼다는 것에 감탄했고, 그럼에도
불구하고 부당한 대우를 받았다는 사실에 분노했어요.

그 뒤로 저는 미술사 공부를 지속하면서, 여성 미술가들의 삶과
작품을 눈여겨보았습니다. 계속해서 새로운 여성 미술가의 작품을
마주하면서 언젠가 이들에 대해 글로 쓰고 싶다고, 내가 먼저 알게
된 멋진 여성 미술가들과 그들의 좋은 작품을 꼭 소개하고 싶다고

생각했습니다.

2020년 한 해 동안 여성 미술가들에 대해 연재할 기회를 얻으면서
그 생각을 실현할 수 있었습니다. 독자들에게 여성 미술가의 삶을
소개하는 글이었어요. 그들의 삶과 작품을 읽고, 보고, 생각하고,
쓰면서 저 스스로 일 년 내내 적잖은 힘을 받았습니다.

아내로, 엄마로, 직업인으로 사는 것이 참 버겁잖아요. 부당하다고
생각되는 부분도 많고, 어찌해야 할지 모르겠을 때도 많고요. 일하다
말고 옥상에 올라가 울기도 하고, 운전하면서 분통을 터뜨리기도
하고, 화장실 거울 앞에서 시원하게 욕을 할 때도 있고 말이지요.
다들 그렇지 않으신가요?

저는 여성 미술가들의 삶을 들여다보면서 나만 억울한 게 아니고,
나만 방황하는 것이 아니고, 나만 슬픈 것이 아니라는 사실을
알았어요. 아니, 더 정확히 말하면 '다들 그렇게 살아.'라는 공허하게
들렸던 위로가 그들의 삶을 통해 실재한다는 사실을 알게 된
것이지요. 그것이 제게 참 위안을 주더라고요.

또한 여성 미술가들이 비록 녹록지 않은 삶을 살았지만, 끝내
너무나도 멋진 작품을 남겼다는 점에 자부심과 통쾌함을 동시에
느꼈어요. '우리 언니'가 세상을 향해 '강펀치'를 날린 느낌이랄까요.
그것이 제게 '나도 할 수 있다'는 용기를 주었지요.

책을 읽는 독자분들에게도 이런 위로와 격려가 전해지면 좋겠어요. 여기 당신의 삶을 응원하는 열다섯 명의 여성 미술가들이 있습니다. 때때로 왜 이렇게 사는 것이 어려운가 싶을 때, 책을 통해 제가 받았던 위로, 용기, 도전과 격려를 느낄 수 있기를 간절히 바랍니다.

당신의 삶을 응원합니다.

정하윤

나의 고통은
예술이 된다

오늘도 그저
'나'로 살아갈 뿐

엄마, 그 깊고
무거운 존재에 대하여

한계를 거부하며
나의 세계를 확장해 나가다

나의 고통은
예술이 된다

Frida Kahlo

Kusama Yayoi

Niki de Saint-Pha

프리다 칼로

쿠사마 야요이

니키 드 생팔

01

/ 평생의 고통 속에서도, '삶이여, 만세!'

프리다 칼로

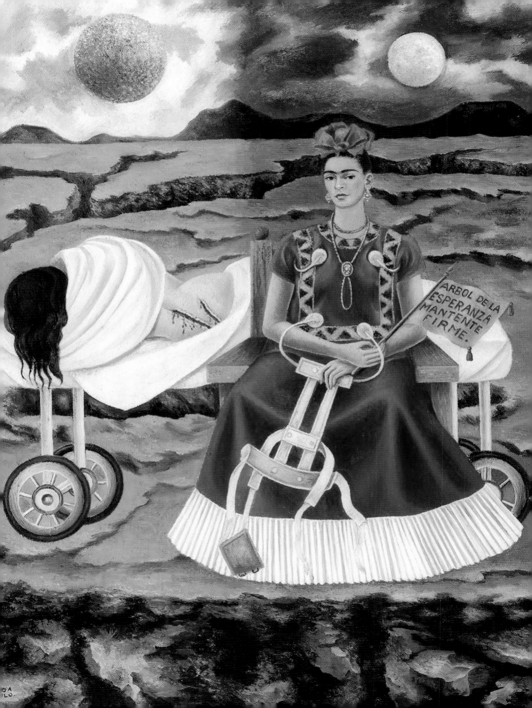

SNS를 통해 알게 된, 저와 비슷한 시기에 결혼을 하고 같은 또래의
딸아이를 키우던 한 엄마가 있었습니다. 따뜻한 일상이 가득하던
그의 피드를 즐거운 맘으로 보곤 했어요. 그러던 어느 날 갑자기
인스타그램에 그가 유방암 3기 진단을 받았다는 글이 올라왔습니다.
말 한마디 나눈 적 없고 얼굴 한번 본 적 없는데, 그날 왜 그리
눈물이 나던지요. 응원의 말을 건네기조차 조심스러워 머뭇거리게
되더라고요. 그저 문득 생각날 때마다 그가 항암을 잘 이겨 내서
오래도록 행복하기를, 그래서 후에 비슷한 일을 겪는 사람들에게
용기와 희망을 줄 수 있기를 기도할 뿐입니다.
누구에게나 견뎌야 하는 자기 몫의 짐이 있다고들 하지요.
어떤 이는 더 큰 짐을, 어떤 이는 더 작은 짐을 진 것처럼 보이지만,
누구나 한 번쯤은 감당하지 못할 것만 같은 고통을 맞닥뜨리게
됩니다. 바로 그 순간에 자신의 고통이 가장 크게 느껴진다는 점만은
모두가 같지 않을까 싶어요. 삶에서 만나는 고통의 시간, 그 터널을
어떻게 지나가면 좋을까요.

프리다 칼로, 고통의 아이콘

프리다 칼로Frida Kahlo, 1907~1954는 미술사에 남은 화가 중에 아마 가장 고통스러운 생을 보낸 사람일 겁니다. '고통의 아이콘'이라 해도 과언이 아니에요.

1907년, 멕시코 코요아칸에서 태어난 프리다는 어린 시절부터 병마와 싸웠어요. 많은 이들이 프리다가 소아마비를 앓았다고 알고 있지만, 정확한 병명은 '척추 기형'이에요. 이를 유전적 질병이나 전염병이라고 여기는 당시 멕시코 사람들의 인식 때문에 부모님이 소아마비라고 둘러댔던 것이 지금까지 사실처럼 전해지고 있지요. 프리다의 어머니가 임신 중에 엽산 부족증을 겪었고, 이 때문에 선천적으로 병을 갖고 태어난 것이라고 합니다. 척추 기형 때문에 프리다의 오른쪽 다리는 왼쪽 다리보다 짧고 약했습니다. 콤플렉스를 가리고 싶었던 프리다는 오른쪽 다리에만 양말을 겹겹이 신고, 오른 다리에는 굽이 높은 신발을 신었으며, 긴 치마의 멕시코 의상이나 긴 바지를 입곤 했어요. 그렇게 해도 주변 친구들에게 '나무 프리다'라고 놀림받으며 유년 시절을 보냈지요.

열아홉 살에는 교통사고를 당했습니다. 1925년 9월 17일의 일이었어요. 비가 오고 흐린 날이었습니다. 프리다는 그때 만나던

남자 친구와 함께 버스를 탔는데, 양산을 두고 온 사실이 생각나서
버스에서 내렸습니다. 양산을 찾아온 뒤에 다음 버스를 탔어요.
그런데 얼마 지나지 않아서 마주 오던 전차가 버스를 들이받았습니다.
승객 중 몇 명은 그 자리에서 즉사했고, 몇 명은 심한 부상을 입고
병원에서 치료받던 중 사망했습니다. 반대로 같이 버스를 탄
프리다의 남자 친구처럼 크게 다치지 않은 승객도 있었어요.
그런데 무슨 일인지, 친구 바로 옆에 있던 프리다 칼로는
말로 표현하기 힘들 만큼 많이 다쳤습니다. 버스의 쇠 난간이
프리다의 배를 뚫고 왼쪽 옆구리를 관통해 질을 통해 다시
빠져나왔어요. 살아 있는 것이 신기할 정도였다고 기록되어 있습니다.
듣기만 해도 끔찍한 이 불의의 교통사고 때문에 프리다 칼로는
척추 골절, 골반뼈 골절, 다리 골절, 어깨 탈구, 복부 상처,
복막과 방광 파손 등의 부상을 입었습니다. 그 이후로 프리다는
평생 동안 척추 받침대를 해야 했고, 주로 누워서 지내야 했으며,
서른 번이 넘는 수술을 감내해야 했지요.
약혼까지 생각했던 남자친구는 프리다가 사고를 당한 직후에
떠나갔습니다. 마음과 몸 모두를 크게 다친 프리다는 병상에 누워
매일 그림을 그렸지요. 프리다는 어머니가 천장에 달아 준 거울을
통해 자신의 얼굴을 보며, 자화상을 그리고 또 그렸습니다. 어느

순간부터 그에게는 화가의 꿈이 생겼습니다. 그 꿈을 안고 하루하루를 버텨 내기 시작했지요.

아이를 잃고, 어머니를 떠나보내고,
남편에게 배신당하다

끔찍한 사고로부터 4년이 지난 1929년, 프리다 칼로는 스물한 살 연상인 화가 디에고 리베라와 결혼식을 올렸습니다. 디에고는 여성 편력이 심한 사람이었습니다. 프리다가 이를 모르지는 않았을 거예요. 하지만 화가를 꿈꾸었던 프리다에게 이미 멕시코 민중 벽화의 거장으로 우뚝 선 디에고는 큰 사람으로, 그래서 믿고 따를 만한 존경스러운 사람으로 여겨지지 않았을까 싶어요. 결혼 후 얼마 되지 않아 다른 여자를 만나는 사실까지도 받아들일 만큼 말이지요. 디에고와의 결혼 생활 초기 몇 년간, 프리다는 여러 차례의 유산을 겪었습니다. 모든 유산은 아픈 일이지만, 두 번째 유산은 프리다에게 특히 더욱 깊은 상처를 남겼습니다. 첫 번째 유산을 겪은 후, 의사들에게 적어도 당분간은 임신을 피하라는 권유를 받은 지 1년도 지나지 않았을 때 했던 임신이었어요. 이미 전처와의 사이에 아이가

있었던 디에고는 또 아이를 갖길 바라지 않았지만, 프리다는 간절히 원했기에 출산을 결심했어요. 제왕절개를 시도하면 가능하리라 생각했지요. 그러나 결국 아이의 심장박동은 멈추고 말았습니다. 프리다는 고통 속에 한 달 동안 사경을 헤맸어요.

〈헨리 포드 병원〉은 그때의 기억으로 그린 그림입니다. 한 여인, 다시 말해 프리다 칼로가 병상에 누워 피를 흘리고 있는 그림이지요. 그의 몸에서 뻗어 나오는 여섯 개의 붉은색 줄은 마치 혈관 같아 보입니다. 탯줄이라고도 볼 수 있겠네요. 그 실 끝에는 마치 기계와도 같은 장기의 형상과 태아의 모습이 매달려 있어요. 오른쪽 상단으로 연결된 줄 끝에는 달팽이 모양도 보이는데, 이는 더디게 진행된 유산 과정을 나타냅니다. 그림 속 발가벗고 누워 있는 여인처럼 프리다는 자신의 고통스러운 이야기를 숨김없이 보여 주고 있어요. 불행은 연이어 일어났습니다. 같은 해에 프리다의 어머니가 세상을 떠나는 엄청난 아픔을 겪었지요.

그러나 이 모든 것보다 더한 고통은 디에고와의 파경이었습니다. 프리다가 유산하고 병원에 입원해 있을 때, 누구보다 존경하고 사랑하던 남편 디에고가 프리다의 손아래 여동생과 바람을 피운 것이지요. 아이와 어머니를 동시에 잃었던 시기, 인생에서 가장 슬픈 골짜기를 지나가던 때에 가장 믿고 의지하고 싶었던 두 사람에게

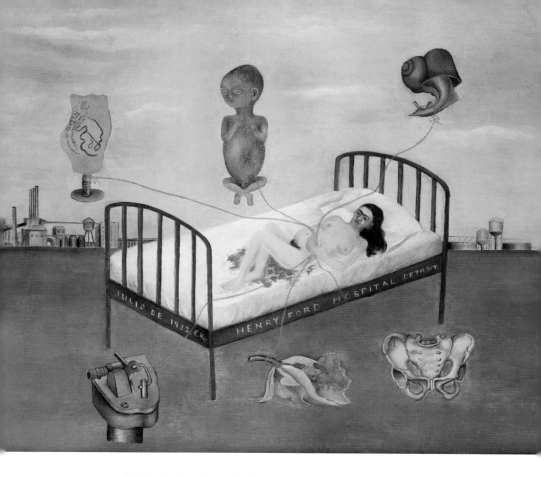

배신을 당한 거예요. 이 사건은 프리다의 마음을 갈기갈기 찢고
무참히 짓밟았습니다.

그때 그린 그림 〈몇 번 찔렀을 뿐〉에는 프리다의 처참한 심정이
남김없이 드러납니다. 그림에는 끔찍한 살인 현장이 보입니다.

한 여자가 발가벗겨져 흉기로 난도질당한 채 누워 있지요. 온몸에서
피를 흘리고 있습니다. 오른쪽 다리에 겹겹이 신겨진 양말은
이 사람이 프리다 칼로라는 것을 암시하고 있어요. 그렇다면
옆에 선 남자, 그러니까 이 여자를 찌른 사람은 디에고 리베라가
되겠지요. (실제 외모도 그림과 비슷합니다.) 그가 얼마나 많이, 또
과격하게 찔렀는지 여자의 몸과 하얀 시트, 남자의 흰 셔츠, 바닥이
붉은 선혈로 물들어 있습니다. 화면 밖 액자에까지 붉은 피가
튀었네요. 이는 그림 속 살인 현장이 그림 밖의 현실에도 연장된다는
것을 암시한다고 볼 수 있어요. 흰 새와 검은 새가 물고 있는 배너에는
"그저 몇 번 찔렀을 뿐(Unos Cuantos Piquetitos)"이라는 문구가 쓰여
있습니다. 이는 당시 멕시코 신문기사에 보도된 살인 사건을 토대로
합니다. 한 여자가 연인에 의해 목숨을 잃었는데, 살인을 저지른
남자가 판사 앞에서 이렇게 말했다고 합니다. "그저
몇 번 찔렀을 뿐입니다. 판사님, 스무 번도 안 된다고요." 프리다는
살인 사건으로 인한 한 여인의 죽음과 남편의 외도로 인한 자신의
상처를 연결 지음으로써, 남편의 외도가 자신에게 살인과도 같음을
강조한 거예요.

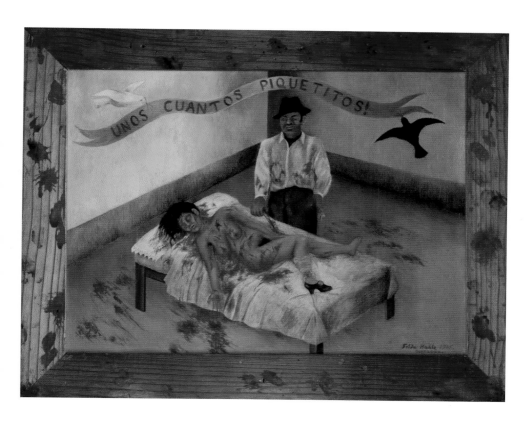

"일생 동안 나는 심각한 사고를 두 번 당했다. 하나는 열아홉 살 때 나를 부스러뜨린 전차이다. 두 번째 사고는 바로 디에고다. 두 사고를 비교하면 디에고가 더 끔찍했다."

프리다 칼로는 이 같은 말을 남겼습니다. (그럼에도 불구하고 얼마 뒤
디에고 리베라와 다시 연을 이어 가지요.)

고통스러운 몸과 마음,
자신의 현실을 화폭에 담다

1946년 뉴욕에서, 프리다는 골반에 15센티미터 길이의 금속 막대를
넣는 수술을 받았습니다. 수술받은 뒤로 몇 주 동안 숨조차 쉴 수
없는 고통에 모르핀과 데메롤(demerol, 모르핀 대용으로 쓰는 진정제)을
끊임없이 투여했습니다. 이후 프리다는 눈을 감는 날까지 이 두
약물에 의존해서 살아갑니다. 1950년부터 일 년간은 병상에 누워 일곱
번의 척추 수술을 받았습니다. 강철 코르셋을 늘 착용해야 했고요.
그리고 1953년, 프리다는 첫 개인전을 열었습니다. 이것이 살아생전의
마지막 개인전이 되었어요. 이번이 마지막이리라 예견했던 것인지
프리다는 의사의 만류에도 불구하고 전시에 참여하기로 합니다.
침대에 누워 있을 수밖에 없었기에 지인들이 침대를 통째로 들어
프리다를 전시장까지 옮겨 주어야 했지요. 전시회가 끝나고 프리다는
오른쪽 다리를 절단하는 수술을 하는 고통을 겪기도 했습니다.

죽음이 가까이 오면 직감할 수 있는 걸까요? 이 무렵 프리다 칼로는 천사와 해골들을 일기장에 자주 그렸어요. 그리고 다음 해 여름, 1954년 7월 13일에 프리다 칼로는 눈을 감았지요.

사고를 당하고 병상에 눕게 된 때부터 마흔여덟의 나이로 사망할 때까지, 프리다 칼로는 계속해서 그림을 그렸습니다. 그의 어머니는 병상에만 누워 있어야 하는 딸을 위해 천장에 거울을 달아 주고, 이젤을 특수 제작해 주었어요. 그리하여 프리다는 침상에 눕거나 휠체어에 앉아서 자신의 모습을 그렸고, 애증의 남자 디에고와 자신의 수술을 집도했던 의사 등의 모습을 그렸지요. 그림을 그리는 시간이 그에게는 자신의 현실과 한계를 잊어버리고 집중할 수 있는 유일한 순간이 아니었나 싶어요.

프리다의 그림에는 그의 진실한 이야기들이 가득 담겨 있습니다. 평생을 괴롭혔던 신체적·정신적 고통이 그림에 비치는 것은 당연하지요. 평소에 작품을 분석할 때, 미술가의 개인적 이야기를 너무 많이 하는 것은 늘 조심스럽습니다. 특히 여성 작가의 경우, 작품과는 별로 관련이 없는 개인사들이 평론에 사용되는 경우가 왕왕 있기에 더욱 경계하곤 해요. 그렇지만 프리다의 경우는 조금 다릅니다. 그의 그림은 자신의 삶과 떼려야 뗄 수 없는 관계에 있어요. 그 삶을 다루지 않고서는 프리다의 그림을 제대로 이해할 수

없습니다. 숨기고 싶을 수도 있는 자기 이야기 모두를 작품에 온전히 쏟아부었기 때문일 겁니다. 그래서 프리다의 그림은 프리다의 인생 그 자체가 되지요.

형식 면에서 말을 하자면, 프리다의 그림들은 현실주의도 아니고 초현실주의도 아니에요. 다르게 말하면 현실적이기도 하고, 초현실적이기도 하지요. 실제 존재하는 인물이 형상을 제대로 갖추어 그려져 있으니 '현실적'인데, 그림 전체를 놓고 보면 '비현실적'이거든요. 하나의 그림에 해와 달이 동시에 나온다거나, 동일 인물이 두 번 등장한다거나, 실제와 전혀 크기가 다르거나, 장기가 몸 밖으로 노출되어 있다거나 하는 식이니까요. 그래서 프리다의 작품은 현실과 초현실 그 어딘가에 있다고 할 수 있지요. 종종 그의 그림을 초현실주의라고 표현하는 이들이 있습니다. 초현실주의의 수장 앙드레 브르통이 그렇게 이야기했고, 실제로 프리다의 그림이 초현실주의 전시에 초대된 적도 있어요. 그렇지만 프리다는 초현실주의자로 불리기를 단호히 거부했답니다. 관람자에게는 그의 고통을 가득 담은 그림이 현실을 벗어난 것 같아 보일지라도, 당사자인 그에게는 지독한 현실이라는 이유에서였지요. 프리다 칼로는 "나는 나만의 현실을 그린다."라고 말했습니다. 제가 학교에서 미술사를 강의할 때에는 프리다의 작품이 과연

초현실주의인지를 놓고 토론하곤 했지만, 학자가 아니라면 그것이
뭐 그리 중요할까 싶기도 해요. 보통 사람들에게는 그의 그림이
초현실적일지 몰라도, 프리다를 비롯하여 몸과 마음에 극심한 고통을
겪은 이들에게는 현실 그 자체겠지요. 초현실주의냐 아니냐를 떠나
프리다의 그림을 감상할 때 가장 중요한 것은, 어쩌면 그의 고통을
마치 나의 것처럼 현실적으로 느끼고 가슴 아파 할 수 있는 마음일
겁니다.

평생의 고통 속에서도
삶이여, 만세!

평생을 고통 속에서 살았던 프리다 칼로가 세상을 떠나기 전에
마지막으로 그린 그림의 제목은 아이러니하게도 〈삶이여,
만세〉입니다. 숨을 거두기 8일 전에 완성한 작품이에요. 일곱 개의
수박이 그려진, 일종의 정물화지요. 빨간 속살을 드러낸 탐스러운
수박이 찬란합니다. 맨 앞에 그려진 수박에는 'Viva La Vida'라고 쓰여
있어요. 스페인어로 '삶이여, 만세'라는 뜻이에요. 그 바로 아래 프리다
칼로의 이름이 적혀 있습니다. 어느 누가 봐도 고통으로 가득 찬 삶을

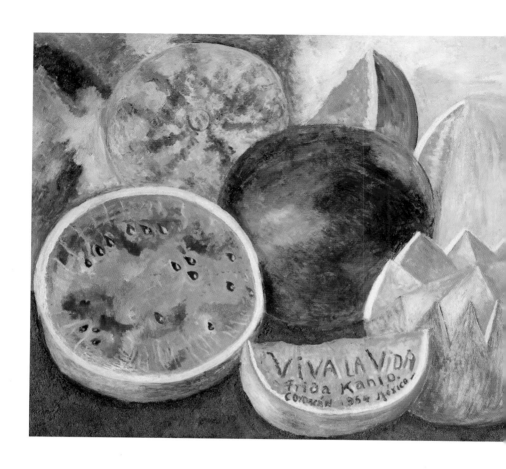

VIVA LA VIDA
Frida Kahlo.
COYOACÁN 1954 México

살았다고 인정할 만한 프리다 칼로가 인생의 마지막 그림에 꾹꾹 새겨
넣은 문구가 생에 대한 찬미라니요. 그의 삶의 여정을 아는 이들은
"삶이여, 만세!"라는 마지막 외침에 숙연해질 수밖에 없습니다.
저는 프리다 칼로의 그림이 이만큼 대중적인 지지를 받을 수 있는
이유는 그의 작품 스타일 때문만은 아니라고 생각해요. 솔직히 말해
프리다의 작품이 두고두고 볼 만큼 편한 스타일은 아니잖아요.
그렇다고 프리다의 고통스러운 삶을 보며 '내 삶은 이 정도면 나쁘지
않아.' 하는 식의 쉬운 위로를 받을 수 있어서도 아니겠지요. 그럼
우리가 프리다 칼로의 작품을 사랑하고, 그의 삶이 자꾸 회자되는
이유는 아마도 제 몫의 고통을 강하고 멋지게 뚫고 지나간 프리다를
보며, 내 인생의 몫을 살아 낼 힘과 용기를 얻을 수 있어서일 겁니다.
강렬한 태양이 내리쬐어 목이 타들어 가고 숨통이 조여 오는, 사막
같은 삶의 현장에 있는 모두에게 "Viva La Vida"가 새겨진 프리다
칼로의 수박을 권하고 싶습니다.
당신의 삶을 응원합니다.

"비바 라 비다!"

두려움을 바로 보는 용기가 필요해

쿠사마 야요이

혹시 검은색 땡땡이로 가득한 호박을 본 적 있나요?

일본 나오시마섬에는 바다를 배경으로 하여 호박이 설치되어 있고,

우리나라 국립현대미술관 과천관으로 들어가는 길목에도 호박이

자리하고 있습니다. 둘 다 쿠사마 야요이草間彌生, 1929~ 라는 일본

미술가의 작품입니다. 독특한 외관으로 뇌리에 강한 인상을 남기지요.

미술가의 개인적 배경도 화젯거리에 오르내리곤 하는데요. 바로

미술가가 '미쳤다'라는 이야기입니다. 실제로 쿠사마는 어린 시절부터

정신착란 증세를 보였고, 지금도 정신 병동에 거주하고 있습니다.

그러고 보니, 그의 대표작인 '땡땡이 호박'은 보는 이의 혼을 쏙 빼놓을

정도로 정신없습니다. 이렇게 일관되게 이어지는 그의 삶과 작품은

"미친 할머니가 만든 땡땡이 호박"이라는 잊기 힘든 스토리를 만들며

유명세를 탔습니다.

미술사에는 '예술가의 광기'라는 클리셰가 있습니다. 정신병에

시달리다 결국 자살했다는 이야기가 정설로 굳어진 빈센트 반 고흐,

여성 혐오와 병적인 질투심을 가졌던 것이 아니냐는 의심을 받는

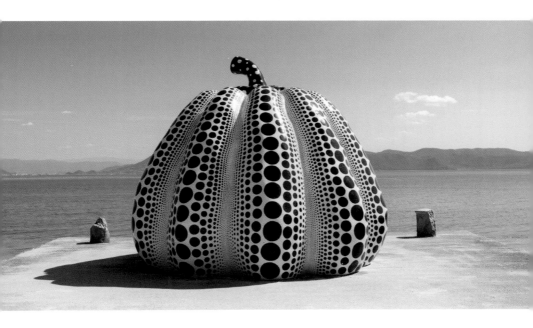

에드바르 뭉크, 가난과 정신적 질병으로 불행한 삶을 살아
한국의 고흐라는 별명을 얻은 이중섭까지 그 리스트는 광범위하지요.
이성의 통제를 벗어난 곳에서 붓을 휘두른 작가들이 풍기는 비범한
느낌이, '예술적'이라는 단어에 내포되어 있는 것이 사실이에요.
정신병을 앓으며 정신없어 보이는 작품을 선보인 쿠사마 야요이는
이런 광기에 사로잡힌 예술가의 계보를 잇는 듯합니다.

그러나 쿠사마의 삶과 작품을 가만히 들여다보면, 그에게서 광기만이
부각되는 것이 못내 아쉽습니다. 저는 자신의 아픔, 즉 '광기'를 다루는
쿠사마의 태도에 더욱 주목하고 싶어요. 부끄러워하거나 숨기거나
두려워하지 않고 정신 질환이라는 어려움을 똑바로 마주했던 그를
이 글에서 이야기하고자 합니다. 삶의 굽이굽이마다 여러 어려움을
맞닥뜨렸지만, 단 한순간도 뒷걸음치지 않고 당차게 나아갔던 그의
삶을 함께 따라가 보지 않으시겠어요?

일본이라는 답답함을 떠나고 싶어서
미칠 것 같던 여인

쿠사마는 일본의 어느 한적한 시골, 상당히 부유한 가정의 막내딸로
태어났습니다. 그는 한 세기가 넘도록 광활한 땅에서 작물 재배와
판매를 담당하는 유서 깊은 집안에서 자라났어요. 쿠사마의 집안은
제2차 세계대전 중에도 지역 학생들이 견학을 올 만큼 크고 멋진
온실을 여섯 개나 소유하고 있었지요.
남들이 보기에는 좋은 환경이었지만, 어린 쿠사마는 자신의 삶에
전혀 만족감을 느끼지 못했습니다. 가장 큰 이유는 부모님과의 관계

때문이었어요. 일종의 데릴사위였던 아버지의 바람기는
멈출 줄 몰랐고, 어머니는 어린 쿠사마에게 아빠의 밀회를 감시하라고
지시하기도 했습니다. 막상 보고 들은 것을 보고하면 어머니는
불같이 화를 내곤 했지요. 쿠사마는 부당함을 느꼈습니다.
남자는 밖에서 다른 여자를 만나고 다니는데 여자는 집 안에서
그 상황에 대해 분노하며 앉아만 있어야 하는 것은 남녀 차별이라
생각했지요.
그리고 이런 관습이 당연한 일본을 답답해했습니다. 마음이 힘들
때마다 그는 온실에서 꽃을 그렸습니다. (안타깝게도 그의 초기작은
남에게 주거나 스스로 불태워 버려서 몇 점 남아 있지 않아요.)
쿠사마가 바라는 것은 집을 떠나 그림을 그리는 것이었습니다.
그러나 그런 미래는 일본의 상류층 아가씨에겐 선택 가능한 항목이
아니었어요. 그의 미래는 얌전히 지내다 좋은 집안에 시집가는
것으로 정해져 있었습니다. 쿠사마는 계속해서 결혼에 대한 압박을
받았습니다. 집으로는 중매 사진이 매일같이 날아왔지요.
게다가 쿠사마의 어머니는 딸이 그림 그리는 것을 결사적으로
반대했어요. 미술을 전공하면 결국 굶어 죽거나 자살에 이를 것이라
확신했거든요. 그렇게 미술이 좋으면 수집가가 되면 되지 않겠느냐고
회유했습니다.

그럼에도 불구하고 쿠사마는 더 넓은 세계를 끊임없이 꿈꾸었습니다. 일본을 떠나고 싶다는 막연한 바람을 구체적인 계획으로 바꾼 것은 미국의 여성 화가 조지아 오키프의 화집을 우연히 접하면서부터였어요. 뉴멕시코 풍경이 그려진 오키프의 화집을 보고 난 뒤, 그길로 쿠사마는 여섯 시간에 걸쳐 기차를 타고 도쿄 신주쿠에 있는 미국 대사관에 가서 오키프의 주소를 알아내어 편지를 보냈습니다. 1955년 11월 15일의 일이었습니다.

> "나는 일본의 여성 화가입니다. 열세 살에 시작해서 13년
> 동안 그림을 그려 왔어요. 지금 저는 당신이 있는 곳에서 너무
> 멀리 있습니다. 화가로서 길고 어려운 인생의 첫걸음을 뗐을
> 뿐이지만, 미술가로서의 삶에 다가가는 방법을 당신이 내게
> 알려 주기를 간곡히 부탁합니다."

놀랍게도, 미국에서 이미 최고 위치에 오른 화가 조지아 오키프는 듣도 보도 못한 일본의 여성에게 답장을 보냈습니다. 나아가 오키프는 쿠사마가 동봉한 수채화를 자신의 뉴욕 딜러들에게 보여 줬고, 실제로 그중 하나는 판매되기도 했지요. 친절한 미국인 화가의 호의를 받은 쿠사마는 반드시 미국에 가리라 다짐했습니다.

쿠사마는 훗날 오키프가 아니었으면 자신의 삶은 지금과 달랐을
것이라 회고했습니다.

추위와 배고픔과 싸우던 무명 화가가
세계 각지에서 초대받기까지

1957년, 드디어 이십 대 후반의 쿠사마는 일본을 떠날 수 있었습니다.
여행 짐을 꾸리면서 허용 범위 이상의 달러는 옷에 꿰매고 신발에
감췄습니다. 60벌의 실크 기모노와 2,000여 점의 드로잉도 챙겼어요.
가져간 돈이 모자라면 그것들을 팔아서 먹고살 계획이었지요. 그가
떠나기 전날 고향에서는 마츠모토 시장이 주최하는 성대한 환송회가
열렸고, 떠나는 날 아침 기차역에는 거대한 인파가 몰렸습니다.
"나는 지금 가진 것이 없지만, 여기 뉴욕에서 바라는 모든 것들을 손에
넣을 것이다."
쿠사마는 뉴욕에 도착하자마자 엠파이어스테이트빌딩에 올라가
이렇게 다짐했습니다. 그러나 뉴욕에서의 삶은 생각보다도
고되었습니다. 가져간 돈은 금방 다 써 버렸지요. 베트남전쟁의
여파로 미국 경제가 좋지 않아 물가가 대폭 상승했던 때였습니다.
정착 초기에 쿠사마는 돈이 없어 굶는 날이 많았습니다. 친구가 준
땅콩 한 줌이나 생선 가게에서 버린 생선 머리, 채소 가게에서 버린
거뭇해진 양배추 겉잎으로 국을 끓여 먹는 날은 운이 좋다고 해야
할 정도였지요. 설상가상으로 그가 거주하던 작업실은 사무실 건물

꼭대기 층이라 사람들이 퇴근한 후에는 보일러가 꺼졌습니다. 혹독한 겨울을 버텨야 했어요. 쿠사마는 누군가 길에 버린 낡은 문짝을 침대로 썼고, 담요 하나로 살아야 했지요. 매일 추위, 배고픔, 불편함과 싸우던 시절이었습니다.

작품도 난항을 겪었습니다. 당시 뉴욕 미술계는 잭슨 폴록이나 마크 로스코와 같은 추상표현주의가 휩쓸고 있었습니다. 거대한 캔버스를 하얀색 그물로 뒤덮은 쿠사마의 작품은 그들의 것과는 너무도 달랐지요. 휘트니미술관의 권위 있는 미술제인 연례전에 뽑히기를 바라며 작품을 들고 갔지만 선택되지 않았습니다. 유독 바람이 심한 날, 쿠사마는 반품된 커다란 작품을 들고 40블록에 이르는 길을 왕복한 뒤 죽은 듯이 잠을 잤습니다.

그래도 쿠사마는 포기하지 않았습니다. 앞서 편지로 인연을 맺었던 조지아 오키프가 쿠사마를 찾아왔고, 그에게 그림을 들고 화랑을 직접 돌아다녀 보라고 조언했습니다. 쿠사마는 그의 말대로 드로잉을 들고 뉴욕 화랑 여기저기를 직접 찾아다녔습니다.

"안녕하세요. 저는 쿠사마 야요이라고 합니다. 일본에서 왔어요. 잠깐 제 그림을 보여 드려도 될까요?"

혹시라도 사겠다는 화랑 주인이 있으면 몇 점을 더 얹어 주었습니다. 그렇게 무모하리만큼 용감한 그의 행보에 반응하는 사람들이 드디어

나타나기 시작했지요.

1959년 10월, 뉴욕의 갤러리에서 쿠사마의 첫 개인전이 열렸습니다. 천정까지 닿는 크기의 회화 다섯 점을 건 이 전시는 금방 입소문을 탔고, 인산인해를 이루었습니다. 언론에 호의로 가득 찬 평론이 실렸고 작품도 판매되었습니다. (한 점은 미니멀리즘의 대가 도널드 저드가 샀다고 하네요.)

일이 되려고 하면 금방이지요. 이 전시로 물꼬가 트였습니다. 미국 전역은 물론 프랑스와 독일 등 유럽 각지로부터 전시 초대가 줄을 이었어요. 그는 전시 오프닝에 금색 기모노를 입고 등장하며 주목받기를 즐겼습니다.

쿠사마의 행보는 멈출 줄 몰랐습니다. 장르를 더욱 넓혀서 퍼포먼스, 영화, 패션에 도전했습니다. 그의 퍼포먼스는 성적으로 굉장히 도발적이었습니다. 그 무렵 사업체도 몇 개 설립했는데, 특히 패션 사업은 돈을 끌어모았습니다. 점박이 프린트가 있거나 둥그렇게 뚫어 놓은 쿠사마의 옷들이 미국 전역 400여 개의 매장에서 판매되었습니다. 뉴욕의 블루밍데일백화점이 쿠사마 코너를 따로 만들 정도였지요. 그가 디자인한 드레스는 1960년대 뉴욕에서, 한 벌에 2,000달러에 팔렸어요.

처음에 쿠사마가 엠파이어스테이트빌딩에 올라가 뉴욕을

내려다보며 했던 다짐대로, 그는 뉴욕에서 원하는 것을 모두 손에 넣었습니다. 단 한 가지만 빼고요. 쿠사마가 손에 넣지 못한 것, 그것은 건강이었습니다.

아픔과 두려움, 공포를
캔버스에 가득 채우다

쿠사마는 십 대 무렵부터 환각 증세에 시달렸습니다. 초등학교 때
농가를 방문했을 때는 호박이 말을 걸었고, 집안 온실에 들어갔을
때는 온갖 꽃들과 대화했다고 해요. 빨간 꽃무늬 식탁보를 보고 눈을
감았다 뜨면 테이블과 바닥, 천장까지 그 무늬가 퍼져 결국에는
쿠사마의 몸까지 뒤덮어 그의 육체가 사라지는 경험을 하곤 했지요.
뉴욕에서의 첫 개인전에서 선보인 배경에 그물이 가득한 작품 또한
마찬가지입니다. 그 무렵 자주 겪었던, 그물이 온몸으로 퍼지다가
자신이 사라져 버리는 환각 증세에서 비롯한 작업이었지요.
앰뷸런스에 실려 가는 일도 부지기수로 많았어요.
결국 쿠사마는 건강에 발목이 잡혀 전성기를 뒤로하고 일본으로
돌아가야 했습니다. 1973년, 그가 마흔다섯 살이었을 때의 일입니다.

그의 정확한 병명은 '이인증離人症'입니다. 정신과 육체가 분리되는
느낌이라고 쿠사마는 설명합니다. 땡땡이 무늬가 천장에 보이다가
벽과 땅으로 퍼지고, 몸까지 뒤덮어 자신이 사라지는 환각, 더불어
몸은 아무것도 느낄 수 없는 상태, 거기에 이상한 소리까지 종종
들리는 것이 그가 겪는 증상입니다. 의사들은 이인증이 정신적으로
극심한 고통을 겪을 때, 우리 몸이 그 고통을 차단하기 위해 발병하는
증세라고 설명합니다. 하지만 정작 쿠사마는 이인증이 돌발하는
순간이 훨씬 더 고통스럽다고 말하지요.

그러나 쿠사마는 자신의 병을 회피하지 않았습니다. 오히려
자기의 정신 질환이 불러오는 환각을 매일 반복해서 재생산했지요.
땡땡이와 그물로 캔버스를 가득 메우면서 고통의 실체를 직면하는
것이지요. 그는 "병을 다스리는 유일한 방법은 계속 작품을 만드는
일뿐이다."라고 말합니다.

저는 정신 질환 자체가 아니라, 그것을 대하는 태도가 쿠사마 야요이
작품의 핵심이라고 생각합니다. 트레이드마크인 '땡땡이 호박'은
이인증이라는 정신 질환을 마주하고 작품을 통해 극복해 내려 했던
쿠사마의 태도 때문에 발전할 수 있었습니다. 우리가 그 태도에
주목할 때, 비로소 현란한 작품 안에 담긴 괴로움에 맞서는 용기,
어쩌면 취약점일 수도 있는 부분을 드러내는 당당함과 자신의 한계를

딛고도 계속 전진하는 도전 정신을 읽어 낼 수 있습니다. 그의 삶과
작품이 어떤 울림을 준다면, 그것은 이 지점이리라 생각해요. '미친
여자의 정신없는 작품'이라고 치부해 버리거나 단순한 화젯거리로
소비해 버리기에 쿠사마의 삶과 작품의 의미는 훨씬 무겁고 깊습니다.

"시간이 잠깐만 멈추었으면. 나는 아직 해야 할 일이 많다.
내가 표현하고 싶은 것이 너무 많다."

쿠사마는 여전히 병원과 건너편에 위치한 스튜디오를 오가며 작업을
지속하고 있습니다. 그의 하루는 단조롭습니다. 아침 7시에 피검사,
10시에 스튜디오로 출발, 저녁 6~7시까지 작업, 저녁 식사 후 글쓰기,
9시 취침. 이 단순한 일과가 매일 반복됩니다. 규칙적으로 먹고
자면서 몸 관리를 하지만, 몇 년 전부터는 육체적 건강이 급격히
나빠졌습니다. 요즘에는 휠체어를 타고 생활하며 죽음에 대해 부쩍
많이 생각한다고 합니다. 죽음이라는 것이 그저 옆방으로 가는
것뿐이라 생각하지만, 쿠사마는 자신에게 시간이 더 남아 있기를
바랍니다. 이유는 하나입니다. 여전히 그의 내면에서 영감이 솟아나기
때문이지요.
아흔의 쿠사마는 오늘도 스케치북과 색연필을 들고 산책을 하며,

자다가도 벌떡 일어나 떠오른 생각을 기록하고 있습니다. 어딘가 귀여우면서도 너무도 멋진 쿠사마가 오랫동안 우리 곁에 영감을 주는 인생의 선배로 남아 주면 좋겠습니다.

03/

고정관념과 그릇된 권력을 향해 싸라리!

니키 드 생팔

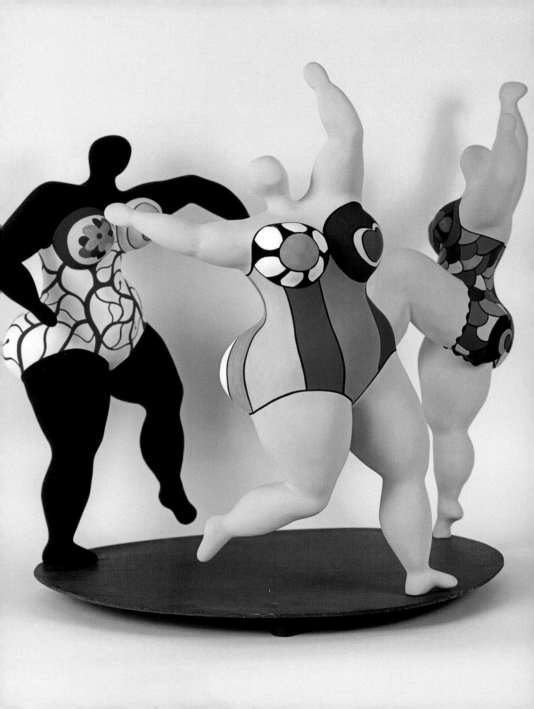

이토록 유쾌한 조각을 본 적 있나요? 세 명의 여성들이 덩실덩실 춤을 추고 있습니다. 팔을 하늘로 번쩍 들어 올리고, 어깨도 들썩이면서요. 노랑, 빨강, 파랑 등의 원색이 명랑한 분위기를 조성합니다. 구불구불한 선, 하트, 꽃 등으로 구성된 옷의 패턴 또한 즐거운 기운을 내뿜고요.

보고 있자면 마치 레게풍의 노래가 들려오는 듯한 이 조각은 미술가 니키 드 생팔Niki de Saint-Phalle, 1930~2002의 작품 〈삼미신三美神, The Three Graces〉입니다. 〈나나〉라고 통칭되는 시리즈의 하나로, 생팔을 대표하는 작업이에요. 우리나라에서도 2018년에 전시회가 열렸던 터라 익숙한 분들이 꽤 있을 것 같네요. 그런데 말이지요. 이 여성들이 마냥 유쾌하기만 한 것은 아니랍니다. 그들의 속내를 들어 보시겠어요?

창녀도 어머니도 아닌
유쾌한 그들의 속사정

'나나'는 불어로 '여자'를 일컫는 속어예요. 프랑스에서는 고급
매춘부를 가리키는 말로 많이 쓰여 왔지요. 인상주의의 문을 열었다고
평가받는 에두아르 마네의 작품 〈나나〉와 마네의 절친한 친구였던
에밀 졸라의 소설 『나나』는 모두 파리의 매춘부를 다룬 작품입니다.
이와 달리 미국에서 '나나'는 어린아이를 돌보는 할머니나 보모를
일컫는 애칭이에요. 일찍이 여성주의 미술사학자들은 미술사에서
여성은 '창녀' 아니면 '어머니'로만 묘사된다고 밝혔는데, '나나'라는
단어의 의미도 정확히 '몸을 파는 여성'과 '양육자'로 양분되지요.
프랑스에서 태어나고 뉴욕에 거주한 경험이 있어서 두 문화에
익숙했던 니키 드 생팔은 '나나'에 담긴 상반된 의미를 잘 알고
있었습니다. 역사적으로 예술 작품이 여성을 창녀 아니면
마돈나(성모마리아)라고 묘사해 온 것도 물론 파악했지요. 생팔은 이
같은 이분법적 여성관을 거부했어요. 여성을 어떻게 딱 두 가지의
전형으로 나눠 버릴 수 있겠어요. 그의 작품에서 여성은 몸을 파는
창녀의 이미지도 아니고, 그렇다고 아이를 보살피는 양육자라고
하기도 애매해요. 생팔은 이 작품에 매춘부와 양육자를 뜻하는

'나나'라는 제목을 붙여서 자신의 메시지를 강조했지요. "작품 제목이 〈나나〉라고? 매춘부를 표현한 건가? 아니면 보모? 어, 이런! 둘 다 아니잖아!" 이런 반응을 기대한 것이지요.

〈나나〉에 나타난 여성의 외형에도 함축된 의미가 있어요. 세 여인 모두 자신의 풍만한 몸매를 애써 숨기려 하지 않습니다. 오히려 수영복을 입고 드러내고 있지요. 세상이 정의하는 아름다운 몸매는 아닐지 몰라도 이들은 당당합니다. 바비 인형을 본 적 있나요? 조막만 한 얼굴에 풍만한 가슴, 잘록한 허리, 긴 다리를 가진 비현실적 여자 인형 말이에요. 바비 인형은 니키 드 생팔이 〈나나〉 시리즈를 시작하기 얼마 전인 1959년에 처음 출시되었어요. 이후 바비 인형처럼 날씬하면서도 풍만한 몸매가 아름다움의 정석으로 굳어져 갔지요.

니키 드 생팔은 덩치 좋은 여성들이 수영복을 입고 자유롭게 춤추는 모습을 제작함으로써 그러한 고정관념에 반기를 들었습니다. 세상의 시선에 주눅 들 필요가 없다는 메시지를 함께 전했지요.

특히 세 명의 여성을 만든 것이 '신의 한 수'인데, 미술사의 오랜 전통을 패러디했기 때문이에요. 전통적으로 서양 회화에서 세 명의 여인들은 그리스·로마 신화의 삼미신을 상징합니다. 각각 정숙, 청순, 사랑을 나타내는 이들은 그리스·로마 시대부터 서양미술사의 전형적인 누드 여인상으로 정착되며 조각상으로 만들어졌고,

아름다운 얼굴과 몸매의 표본 역할을 담당해 왔지요. 니키 드 생팔은
일반적인 삼미신과는 전혀 다른 모습의 세 여인을 만듦으로써
미술사의 이런 전통을 위트 있게 뒤틀었습니다. 생팔이 만들어 낸
새로운 삼미신이라고도 할 수 있겠네요.

세 인물의 피부색도 의미심장해요. 분홍색, 노란색, 검은색으로
칠해진 여인들은 각각 백인, 황인, 흑인을 나타냅니다. 검은색 나나가
등장한 시기는 인종 갈등이 상당히 고조된 무렵이었어요. 유색인종을
차별하는 행태에 대한 반발이 점차 달아오르던 때였지요. 생팔 또한
이러한 분위기를 피부로 느끼며 검은색 나나를 꾸준히 제작하기
시작했습니다. '나나' 시리즈의 하나인 〈삼미신〉에서 분홍색, 노란색,
검은색의 나나들은 서로 손을 잡고 원을 그리며 춤추고 있어요.

종합해 보면 〈나나〉는 피부색이나 성별 같은 외적 기준 때문에
차별받지 않고, 모두 즐겁고 당당하게 살기를 바라는 생팔의 마음이
담겨 있는 일종의 이상향이라고 할 수 있어요. 다양한 모습의
나나들은 독일, 스위스, 미국, 프랑스 등 수많은 나라에 공공 조각으로
설치되어, 특유의 명랑한 기운을 내뿜으며 니키 드 생팔의 메시지를
전하고 있습니다.

나를 고통스럽게 한 남성을 향해,
그리고 고정관념을 향해 쏴라!

생팔의 작품이 처음부터 이렇게 유쾌했던 것은 아니에요. 초기의
작업은 정말 파격적이었답니다. 그의 또 다른 대표작 〈사격 회화〉를
예로 들 수 있어요. 〈사격 회화〉를 만드는 방식은 이렇습니다. 먼저
나무판자를 준비해요. 그 위에 다양한 물체들을 붙인 뒤 하얀색
석고로 덮고, 물감 주머니들을 함께 매달아요. 일종의 사격판이지요.
이를 벽에 고정한 뒤에 멀찍이서 실제 총으로 사격해서 물감
주머니를 터뜨려요. 그러면 하얀 배경에 물감의 '피'가 흐르는 것 같은
추상회화가 완성되지요. 이 모든 과정과 결과가 〈사격 회화〉라는
작품을 구성합니다. 니키 드 생팔은 1961년부터 2년 동안 이런 작업을
총 12점 선보였어요.
진짜 총을 쏜다니 폭력적인 느낌이 들고 섬뜩하다고요? 하지만
생팔이 무엇을 쏘고 싶었는지 알고 나면 고개가 끄덕여질 거예요.
그의 의도를 파악하려면 판에 붙인 다양한 물체들을 눈여겨보아야
해요. 남성의 형상, 밀로의 비너스, 웨딩드레스를 입은 여성,
가톨릭교회당 등이지요.
사실 〈사격 회화〉의 출발점이기도 한 사람의 형상에는 니키 드 생팔의

개인적인 이야기가 담겨 있어요. 생팔은 어린 시절 아버지에게 성적 학대를 당했습니다. 자세한 내용까지는 알려지지 않았지만, 그때 겪었던 이 사건이 그의 삶 전반부를 집요하게 괴롭힌 것은 분명하지요. 그는 학창 시절엔 학교 조각상에 빨간색 페인트를 뿌리는 기행을 저질러 퇴학당했고, 이십 대 중반에는 신경쇠약으로 정신병원에 입원하기도 했거든요. 자살 시도도 했습니다. 그런가 하면 가방에 가위나 칼과 같은 날카로운 물건들을 잔뜩 넣고 다녔고, 집을 방문한 여성을 공격하는 등의 이상행동도 보였어요. 생팔은 〈사격 회화〉를 두고 "아빠를 향해 쏘았다"고 설명했습니다. 자신의 기행에 직접적인 원인을 제공했던 사람에 대한 공격이라는 말이지요. 다시 말해 〈사격 회화〉는 어린 시절의 트라우마에서 비롯된, 아버지와 남성들을 향한 분노를 표출하는 방법이었다고 할 수 있어요.

또 다른 오브제인 '웨딩드레스를 입은 여성'은 결혼을 통해 공고해지는 가부장 제도를 반대하는 의미를 담고 있어요. 생팔은 아버지의 외도 때문에 극심한 우울증에 시달리는 어머니를 보며 자랐어요. 생팔의 결혼생활도 원만하지 않았습니다. 스무 살이 채 안 되는 나이에 결혼해서 딸과 아들을 낳았지만, 아이들에게 책임감을 느끼지 못했어요. 사회가 원하는 '엄마', '아내'로서의 역할에 도무지 적응하지 못했던 것이지요. 이런 과정 속에서 평생 한 사람에게 충성하는,

남성 중심의 결혼 제도인 가부장제를 옹호하지 않게 되었어요.
〈사격 회화〉라는 작품에서 결혼을 상징하는 웨딩드레스를 총으로
쏘아 버리면서, 이런 생각을 적극적으로 표현했지요.
또 다른 오브제인 '밀로의 비너스'는 아름다움의 상징으로 널리
알려져 있어요. 생팔은 권력층에 의해 정립된 미美에 대한 고정관념을
파괴해야 한다고 여겼기 때문에 비너스 모형을 사격 대상에
포함했지요. 노파심에 이야기하자면, 그렇다고 해서 니키 드 생팔이
아름다움 자체에 대해 부정적이었던 것은 아닙니다. 아름다움에
대한 고정관념, 그리고 그러한 고정관념을 만들어 내는 권력 구조에
반대하는 것이에요.
'가톨릭교회당'은 그간의 고정관념과 권력 체계를 옹호하는 권위주의
또는 보수주의를 뜻합니다. 백인 남성에게만 권력이 편향된 사회구조,
제도, 그리고 이 모든 것들에 의해 만들어진 세계관을 바꾸기를
거부하는 모든 세력을 포괄한다고 볼 수 있지요.
상당히 폭력적이고 과격해 보이지만, 생팔에게 사격은 일종의
치료였습니다.

> "〈사격 회화〉를 했던 2년 동안 나는 단 하루도 아프지 않았다.
> 그것은 내게 훌륭한 치료였다."

그는 이렇게 회고했지요. 실제로도 〈사격 회화〉는 꽤 효과 있는
치료가 되었어요. 그림을 배운 적 없던 생팔은 정신병원에서 치료받던
시기에 미술을 본격적으로 시작하게 되었는데요. 오랜 치료를 받아야
한다던 의사들의 진단과는 달리, 작품 활동을 허락받은 뒤로 6주
만에 퇴원하게 되었어요. 퇴원한 뒤에도 생팔은 작품을 통해 켜켜이
쌓여 있던 마음속의 '화'를 모두 쏟아 낼 수 있었습니다. 여기서 한발
더 나아가 보다 근본적인 원인, 그러니까 남성이 우월하다는 생각에
기반한 사회제도나 관습 등을 직시하며 대응했지요.
〈사격 회화〉 이후로 생팔은 〈나나〉처럼 밝고 명랑한 작품을
만들었습니다. 이는 생팔이 말한 미술 치료의 효과를 방증하지요.

**모두를 위한
즐거운 치유의 공원을 만들다**

니키 드 생팔은 자신이 경험했던 미술이 갖는 치유의 힘을 많은
사람들과 나누고 싶어 했어요. 그 바람은 5.6헥타르의 거대한 조각
공원인 '타로공원'으로 완성되었지요. 1978년부터 1998년까지 20여

년 동안 진행된 거대 프로젝트였어요.

이탈리아 토스카나에 있는 이 공원은 매우 독특합니다. 공원 내에는 타로 카드의 그림과 상징에서 영감을 얻어 제작한 건축물과 조각 작품들이 설치되어 있어요. 작은 거울이나 도자기 조각을 모자이크처럼 잘게 붙인 장식이 매우 인상적이지요. 생팔이 스스로 밝힌 것처럼 스페인 건축가 안토니오 가우디의 방식을 응용한 거예요. 방문객들은 각각의 구조물 내부로 들어갈 수 있어요. 안으로 들어가면 미로 같은 구조와 곳곳에 붙어 있는 모자이크 방식의 거울, 도자기 조각들 때문에 마치 환상의 세계에 들어온 듯한 느낌을 받게 되지요. 공원에 설치된 22점의 대형 조각 중 가장 큰 조각은 〈여제〉라는 작품이에요. 15미터 높이로, 5층 정도의 건물 크기와 비슷합니다. 스핑크스를 연상시키는 이 작품에서는 생팔만의 발랄함과 유쾌함이 느껴집니다. 이집트 문화에 대한 생팔의 오랜 관심을 표현한 야심작 중 하나예요. 푸른색 거울로 된 머리카락 위에 빨간색의 왕관을 얹었습니다. 가슴에서는 꽃이 피고요. 한쪽 가슴 내부에는 그가 직접 사용하던 침실이 있고 또 다른 쪽에는 부엌이 자리하는데, 역시 거울 조각으로 뒤덮여 디스코장처럼 번쩍입니다.

생팔은 타로공원을 만들기 위해 오랜 시간 노력했을 뿐만 아니라 직접 시공에 참여할 정도로 열정을 보였어요. 그는 이 유쾌한 조각 공원을

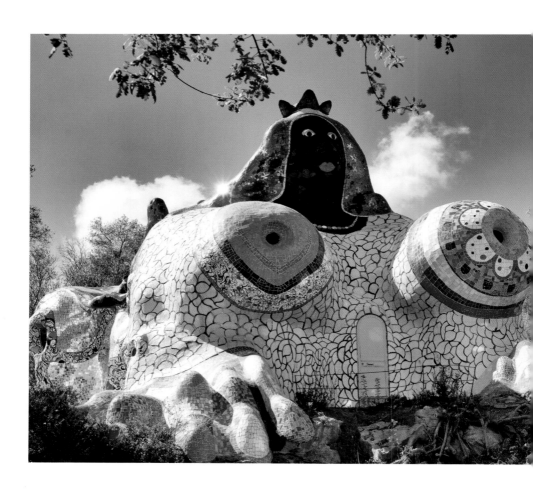

방문한 사람들이 치유받기를 바랐습니다. 예술을 만끽하며, 편향된
권력으로 인해 굳어진 고루한 인식과 속박에서 벗어나 새로운 종류의
자유를 맛보기를 원했지요.

안타깝게도 생팔은 일생일대의 역작인 타로공원을 만드는
중에 건강에 무리가 왔습니다. 작업에 쓰이는 화학 용품을
가공하면서 만들어지는 유해가스 등에 무방비로 노출되면서 폐가
손상되었거든요. 니키 드 생팔은 결국 치료를 받기 위해 반년 동안
입원해 있던 도중 폐공기증으로 사망했습니다. 생전의 약속대로,
그가 세상을 떠난 뒤에도 타로공원은 사람들을 위한 치유의 공원으로
자리하고 있지요. 매해 7만 명이 넘는 사람들이 이곳을 방문하고
있어요. 주로 어린아이들과 함께 온 가족 단위 방문객이 많은데,
조각 작품 안팎을 넘나들며 공원을 즐긴다고 해요. 저도 언젠가
이곳에 꼭 가 보고 싶어요.

니키 드 생팔의 작업 여정은 미술의 힘에 대해 생각하게 합니다.
스스로와 세상을 더 낫게 만드는 힘 말이에요. 생팔은 자신의 고통과
그에 따른 감정을 여과 없이 쏟아 내는 과정을 통해 상처가 치유되는
경험을 했습니다. 여기서 그치지 않고 힘없는 자들을 짓밟아도 된다고
생각하는 세계관과 제도를 비판하고, 모든 속박과 제약으로부터
자유로운 이상의 세계를 타로공원으로 표현해 냈어요. 부유한 백인

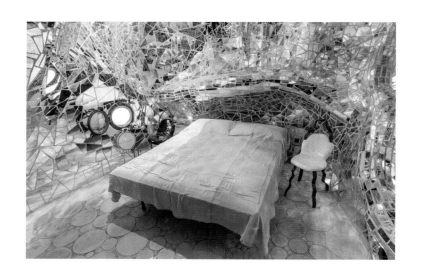

권력층이면서 패션 잡지의 표지 모델을 할 만큼 매력적이었던 생팔은
결코 자기 자신만을 위한 이상향을 내세우지 않았어요. 모두를 위한
세상을 꿈꿨지요.
스스로를 돌볼 수 있는 힘, 그리고 보다 나은 세상을 꿈꿀 수 있는 힘.
니키 드 생팔의 작업에서 이러한 미술의 힘을 확인할 수 있어요.
생팔의 바람처럼, 그가 경험했던 미술의 힘을 더 많은 사람들이
누렸으면 좋겠습니다.

오늘도 그저
'나'로 살아갈 뿐

Georgia O'Keeffe

Ono Yoko

Marie Laurencin

Sonia Delaunay

Saint Orlan

조지아 오키프

오노 요코

마리 로랑생

소니아 들로네

생트 오를랑

04

누구의 아내가 아니라, 조지아 오키프입니다

조지아 오키프

미국 어느 시골 마을에 한 소녀가 살았습니다. 소녀가 제일 좋아하는 과목은 미술이었어요. 하루는 미술 시간에 어린아이의 손을 조각한 작품을 보고 참숯으로 그리는 과제가 나왔습니다. 소녀는 최선을 다해 그렸지요. 얼마나 열심히 그렸던지요. 그런데 소녀의 그림을 본 선생님은 크기가 너무 작고 선이 까맣다고 지적했습니다. 소녀는 간신히 눈물을 참았어요. 자존심이 많이 상했습니다. 그러나 강인한 소녀는 움츠러들지 않기로 마음먹고 결심했지요. 다시는 이런 일이 일어나지 않도록 할 거라고, 앞으로는 그 어떤 것도 작게 그리지 않겠노라고요.

시간이 흘러 소녀는 화가가 되었습니다. 그리고 어린 시절의 결심대로 결코 작은 크기의 그림은 그리지 않았지요. 캔버스 속 그림이 바깥으로 뚫고 나올 듯이 크게 그렸어요. 검은색도 거의 사용하지 않았습니다. 화사한 파스텔 톤이 가득 덮인 화면을 만들어 냈지요. 특색 있는 그림으로 높은 명성을 얻게 되었습니다.

어린 시절의 결심대로 살아간 그는 누구일까요? 바로 미국을 대표하는 화가, 꽃을 그렸지만 '꽃'으로 살기를 거부했던 여성,

조지아 오키프Georgia O'Keeffe, 1887~1986입니다. 이번에는 그의 삶과 작품
세계에 대한 이야기를 이어 보도록 하겠습니다.

마침내 회화사에 나타난
진정한 여성 화가

조지아 오키프를 이야기할 때 앨프리드 스티글리츠를 빼놓을 수는
없습니다. 그는 오키프의 그림을 세상에 처음 내보인 사람이에요.
오키프의 전속 아트 딜러이자 지속적인 후원자, 그리고 남편이었지요.
사진작가였던 스티글리츠는 뉴욕에서 자신의 갤러리를 운영하는
화상이기도 했어요. 291화랑은 당시 뉴욕에서 현대미술의
인큐베이터 역할을 했지요. 그때만 해도 우리가 지금 '현대미술'이라고
칭하는 작품들을 우스꽝스럽고 비위에 거슬린다고 평가하는
경향이 강했는데, 스티글리츠는 유럽의 최신 작품을 적극적으로
전시하면서 새로운 감각을 추구하는 미술인들에게 중요한 플랫폼
역할을 했습니다. 당시 미술대학 학생이었던 오키프도 종종
스티글리츠의 갤러리를 방문해서 작품을 보며 영감을 얻곤 했지요.
그러던 어느 날, 1915년 늦은 봄의 일이에요. 오키프가 스티글리츠의

화랑을 방문했을 때였습니다. 스티글리츠는 주변의 어떤 화가가

번 돈을 족족 해변의 성을 사는 데 다 써 버린다고 지인에게

이야기하며 못마땅해하고 있었어요. 오키프는 본의 아니게 그 장면을

목격하고 깜짝 놀랐지요. '그림을 팔아 성까지 살 수 있다고?'라면서

말이에요.

오키프는 속으로 쾌재를 불렀어요. 그때 그는 본인과 가족의 생계를

위해 상업미술 활동을 하고, 미술 교사 일을 전전하고 있었거든요.

힘든 시간이었습니다. 오키프는 자신과 가족이 경제적으로나

사회적으로 끝장나기 전에 화가가 되어야겠다고 굳게 결심했습니다.

오키프와 스티글리츠가 가까워진 것은 그로부터 반년이 더 지난

뒤의 일입니다. 오키프의 친구가 오키프의 그림을 291화랑에

가져가면서부터였지요. 스티글리츠라면 오키프의 재능을 알아볼

것이라고 확신했기에 감행한 일이에요. 친구의 예상대로 오키프의

그림을 한참 동안 뚫어져라 쳐다본 후 스티글리츠는

이렇게 말했습니다.

"드디어 회화사에 진정한 여성 화가가 나타났군."

다른 이들이 날 어떻게 평가하든

내가 변하는 것은 아니니까

1917년 4월, 오키프의 첫 번째 개인전이 291화랑에서 열렸습니다.

거대한 연기를 뿜어 대며 커브를 도는 기차를 그린 목탄화가

200달러에 팔렸어요. 오키프의 작품 가격은 그 후 10년 동안

스무 배 넘게 뛰었지요. 무명의 미술가가 갑자기 이렇게 유명해진 이유는 물론 오키프의 작품이 좋았기 때문이에요. 하지만 조금 더 현실적이고 솔직하게 말하자면, 미술계에서 발이 넓고 수완이 좋았던 스티글리츠의 도움을 빼놓을 순 없습니다.

스티글리츠는 오키프의 가능성을 알아본 뒤로 오키프의 전시를 적극적으로 기획했어요. 자신이 운영하던 291화랑은 물론이고, 외부 전시의 기회도 계속 가져다주었지요. 1921년, 스티글리츠의 지인이 함께 그룹 전시회를 하자고 찾아왔습니다. 펜실베이니아 순수미술아카데미가 주최한 '최신 경향의 회화와 소묘전'이었어요. 주로 남성 화가들로만 이루어진 전시였지요. 그런데 스티글리츠의 지인이 오키프를 두고 "그 빌어먹을 여자"라고 칭하며 참여를 허락하지 않았어요. 그때 스티글리츠는 오키프 없이는 전시회가 열리지 않을 것이라고 딱 잘라 말했습니다. 단호한 스티글리츠 덕분에 오키프는 그 전시회에 작품을 전시할 수 있었지요.

유능한 아트 딜러답게 스티글리츠는 오키프의 작품 가격을 적당히 조절했습니다. 일단 화상에게는 오키프의 그림을 절대 팔지 않았어요. 시장에서 거래되는 작품의 양을 조절해서 작품값이 하락하는 것을 막았던 것이지요. 또한 구매자를 까다롭게 골랐어요. 작품을 잘 보존해야 한다고 생각했기 때문이에요. 가장 좋은 그림이 제일 적합한

소장자에게 갈 수 있도록 최선을 다했습니다. 작품을 판매할 때 계약서도 매우 꼼꼼하게 작성했지요. '작품을 대여하지 말 것, 재판매에 대한 오키프의 거부권을 보장할 것, 흰 벽에 걸 것, 출판권을 양도할 것, 그림의 보수補修와 액자의 교체를 미술가와 상의할 것' 등의 내용이 포함된 계약서였습니다. 이 모든 것들이 '어린 여자'라는 핸디캡이 있었던 무명의 조지아 오키프가 화가로서 입지를 단단히 굳히는 데 큰 역할을 했음은 자명합니다.

그러나 모든 일에는 명암이 있지요. 스티글리츠와의 관계가 반드시 오키프에게 긍정적으로 작용했던 것은 아니에요. '독'이 되는 면도 분명 있었지요. 사진작가였던 스티글리츠는 오키프의 사진을 여러 장 찍었습니다. 얼굴, 손, 몸 등 신체 곳곳을 그의 카메라에 담았어요. 그리고 그 사진을 전시했습니다.

수많은 관람자들이 스티글리츠가 찍은 오키프의 나체 사진 주변에 모여들었어요. 심지어 스티글리츠는 원판이 망가진 사진 하나를 두고서 높은 가격을 받겠다고 발표하며 관심을 부추겼습니다. 오키프의 사진이 유일무이하다는 점을 강조하며 가격을 높였던 것이지요. 나아가 스티글리츠는 대중에게 너무 충격적일까 봐 전시하지 못한 누드 사진들이 더 있다는 말로 세간의 관심을 끌었습니다.

오키프는 사람들의 시선에 불편함을 느꼈어요. 자신이 스티글리츠의 누드모델 또는 그와 부정한 행위를 저지른 여인으로 인식되는 것에 수치심을 느꼈지요. 더욱 문제가 되는 점은, 이러한 인식 때문에 자신의 작품에 성적인 의미가 붙는 것이었습니다. 실제로 오키프가 커다란 꽃 그림을 전시했을 때, 여러 평론가들은 이를 성적인 측면에서 해석했어요. 일례로 비평가 윌러드 라이트는 오키프의 모든 그림들에 '나는 아기가 갖고 싶어요.'라는 메시지가 담겨 있다고 평했고, 평론가 폴 로즌펠드는 오키프의 그림이 고통스러우면서도 성적 쾌락을 느끼는 절정의 순간을 표현한 것이라 해석했습니다. 이것이 바로 남성들이 늘 알고 싶어 하던 것이라는 말도 덧붙였지요. 오키프의 꽃은 형태적으로도 남성과 여성을 표현한 것으로 설명되었어요. 뾰족한 꽃잎은 남성의 성기로, 검은색 구멍은 여성의 성기로 해석되곤 했지요. 이러한 해석은 꽤 오랜 시간 동안 이어졌어요.

물론 오키프가 스티글리츠와 결혼한 1924년부터 확대된 꽃을 그리기 시작한 것은 맞습니다. 그 스스로도 꽃을 통해 '여성의 감성female sensibility'을 나타냈다고 언급하기도 했고요. 그러나 오키프가 남편과 나눈 성교의 쾌락을 꽃으로 표현한 건 아니에요. 그는 그런 말을 한 적이 없습니다. 물론 작품을 통해 여성과 남성의 성기를 은유적으로

표현했다고 말한 적도 없습니다. 오키프는 본 것을 사실적으로 그렸을 뿐이에요. 커다랗게 확대하여 그린 것은 사람들이 자세히 보기를 원했기 때문이고요. 색을 통해 불러일으키려던 감정이 '성적인 환희'는 아니었어요. 일반 감상자는 그림을 자유롭게 해석할 수 있지만, 적어도 평론을 직업으로 삼는 전문가라면 미술가의 의도를 제대로 파악해야 마땅하다고 생각해요. 오키프의 그림에 대한 당시 평론들이 그를 둘러싼 풍문과 피상적 이미지에 기반했다는 점은 너무도 아쉽습니다.

오키프는 평론을 읽고 수치심과 모욕감에 거의 울음이 터질 뻔했다고 고백했습니다. 그러나 오키프는 강한 사람이었어요. 어린 시절에 선생님의 모진 평가에도 그림을 포기하지 않았던 것처럼, 이번에도 작업을 지속하기 위해 자기만의 방어기제를 마련했어요. 원래 사람들은 그림에서 자기가 보고 싶은 것을 볼 뿐이라며 넘겨 버리기로 한 것이지요. 예를 들어 어떤 평론가가 오키프의 작품에서 성적 쾌락을 느꼈다면, 그것은 그 평론가가 그것을 보고 싶었기 때문이지 오키프 자신의 의도와는 상관없다는 논리였어요. 그 뒤로 오키프는 평론을 잘 읽지 않았습니다.

나는 누군가의 여인이 아니라,
조지아 오키프입니다

오키프는 계속해서 그림 그리기를 멈추지 않았습니다.
"나는 스티글리츠의 부인이 아닙니다. 조지아 오키프입니다."라는
자기소개를 하면서요. 남편이 외도를 해도, 자신의 의도와 다른
평론이 쏟아져도 굴하지 않고 그림을 그렸습니다. 작품 활동을 위해
새로운 소재를 찾아다니기도 했어요. 마침내 오키프는 미국의 중부
사막에 버려진 뼈를 찾아냈지요. 그는 꽃을 그렸던 것처럼 뼈도 아주
크게 그렸어요. 한 가지 달라진 점이 있다면 이제는 그림에 배경이
등장한다는 것입니다. 오키프는 이전의 그림과는 달리, 중심 소재
뒤로 뉴멕시코의 하늘과 모래언덕, 산 풍경 등을 그리기 시작했어요.
〈숫양의 머리, 하얀 접시꽃—언덕들〉에서도 커다란 숫양의 뼈 뒤로
풍경이 자리하고 있지요.
미술사적으로 보면 오키프의 이러한 변화는 당시 유럽에서 떠오르던
초현실주의의 영향이기도 합니다. 방을 가득 채울 만큼 커다란 사과를
그린 르네 마그리트나 시계가 흘러내리는 모습을 포착한 살바도르
달리같이 비현실적인 상황을 사실적으로 표현해 낸 초현실주의
계열의 작가들이 뜨거운 관심을 받고 있었거든요. 스티글리츠는

미국에서 누구보다도 빨리 유럽 현대미술을 접했던 사람이고,
그의 최측근이었던 오키프 역시 유럽의 최신 트렌드를 가까이서
지켜보았을 겁니다. 마침내 오키프는 물체를 커다랗게 그리는 자신의
스타일에 '뉴멕시코'라는 배경을 새롭게 곁들이고, 여기에 최신 경향인
초현실주의적 느낌을 접목해 자신만의 작품 세계를 열었던 것이지요.
이후 조지아 오키프는 1986년, 무려 100세의 나이로 타계하기까지
작품 활동을 지속했습니다. 누드모델로서의 오키프의 이미지가

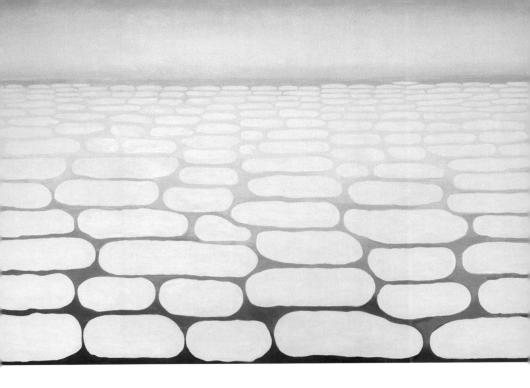

흐려지고, 화가로서의 이미지가 공고히 정립되기에 충분한

시간이었지요. 이제는 작품의 소재 또한 꽃에 한정하지 않고, 동물의

뼈로, 또 풍경으로 확장했습니다. 오키프는 꽃 그림으로 유명하지만,

'꽃의 화가'로만 그를 한정할 수는 없을 겁니다. 특히 그가 노년에 남긴

하늘 그림은 놀라워요. 〈구름 위 하늘 IV〉는 오키프가 여행을 다닐

때 비행기 안에서 내다본 하늘과 구름의 모습을 조형적으로 표현한

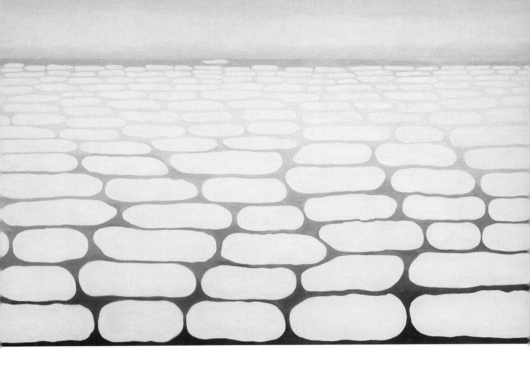

작품으로, 동명의 시리즈 가운데 마지막 작품이에요. 비행기 창에서
바라본 풍경을 이렇듯 정갈하고 아름다운 색채로 표현해 냈다는
점이 놀랍지요. 오키프는 같은 소재를 다르게 보는 능력이 있었던
예술가랍니다.

이 시리즈는 추상화의 느낌이 상당히 강합니다. 어떻게 보면 푸른색,
살구색, 하얀색의 평면 같지요. 1960년대에 대세였던 마크 로스코를

대표로 한 '고요한 추상표현주의'의 흐름이 뉴멕시코에서 지내고 있었던 오키프에게도 닿았기 때문이 아닐까 추측합니다. 물론 오키프는 자신의 방식대로 추상표현주의의 흐름을 받아들였지만요. 마크 로스코 등 뉴욕 화가들이 대상이 없는 추상화를 그렸다면, 오키프는 현실 속 대상을 기반으로 하여 그것을 추상화했지요. 여든이 다 된 나이에 이 그림을 그렸는데요. 이 작품의 세로는 2.5미터 가까이 되고, 가로는 무려 7미터가 넘어요. 작은 체구의 오키프가 붓과 물감을 들고 사다리를 타고 올라가 그림을 그리는 모습을 상상하면, 노년에도 작품에 대한 애착과 열정이 얼마나 컸는지 짐작할 수 있지요.

여성 화가가 아니라
조지아 오키프로 기억해 주기를

여성 화가가 드물었던 그 시절, 오키프는 많은 여성 화가들의 롤모델이었습니다. 1970년에 뉴욕의 휘트니미술관에서 열린 오키프의 회고전을 보고, 어린 세대의 많은 여성 미술가들이 영감을 받았습니다. 그에 앞서 저 멀리 일본에서 꿈나무 쿠사마 야요이가 오키프에게 조언을 구하는 편지를 보낸 일화도 있지요.

후배 미술가들에게 조언을 아끼지 않았던 오키프였지만, 자신이 '여성 미술가'로 한정되는 것에 대해서는 단호히 거부했습니다. 1943년, 페기 구겐하임이라는 전설적인 컬렉터가 '금세기예술화랑The Art of This Century gallery'에서 여성들의 회화 전시를 열었을 때 오키프는 참가를 거부했어요. 그로부터 반세기가 지난 뒤, 여성 미술가들에 대한 영화를 만들거나 전시를 하는 데에도 협력하지 않았습니다. "나는 여성 화가가 아니다!"라고 오키프는 선언했지요. '여성 화가'라는 타이틀이 화제를 불러일으킬 수 있다는 사실을 모르지는 않았을 거예요. 그러나 작품을 그린 화가의 성별이 부각될 때 단점 또한 크다는 사실을, 젊은 시절의 경험을 통해 누구보다도 잘 알고 있었을 겁니다. 회화사에 자신의 이름을 뚜렷이 남길 수 있었던 비결은 바로 이것이 아닐까 싶어요. 선택의 기로에서 어떻게 행동해야 하는지 현명하게 판단하는 자세 말이에요.

현재 뉴멕시코에는 조지아오키프미술관이 있어요. 오키프가 살던 집도 보존되어 있습니다. 상당한 양의 작품을 소장하고 있고, 전시도 열고 있답니다. 먼 길이지만, 오키프를 더 가까이 느끼고 싶으신 분들에게 방문을 권합니다.

05 /

아내, 엄마, 며느리가 아닌 '나'로 살다

오노 요코

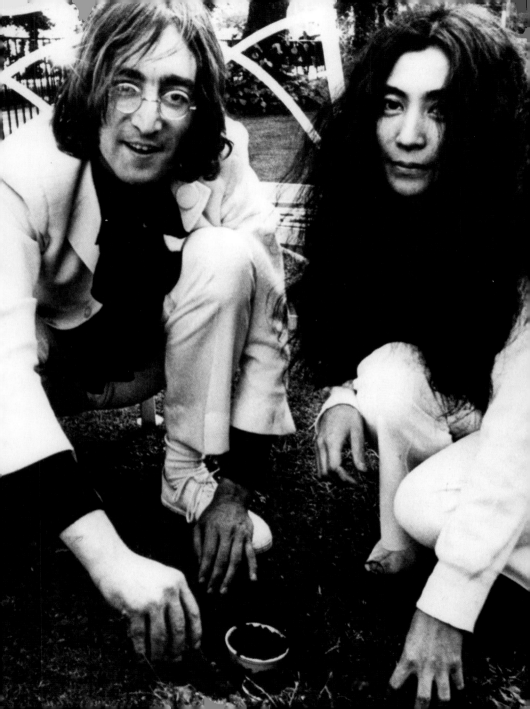

"결혼해. 좋은 일이 더 많아. 그런데 결혼해도 누구의 아내,
누구의 며느리, 누구의 엄마가 되려고 하지 말고 너로 살아."

조남주 작가의 소설 『그녀 이름은』에 나오는 이 구절은, 이혼 절차를
밟고 있는 언니가 결혼 준비를 시작한 여동생에게 건네는 조언입니다.
그러나 이미 누구의 아내, 누구의 며느리, 누구의 엄마로 살고 있는
이들은 잘 알고 있지요. '나'로 살아가는 게 결코 쉽지 않다는 사실을
말이에요.
이 어려운 일을 멋지게 해낸 사람이 있습니다. 오노 요코小野洋子 1933~
입니다. 대중에게는 락의 전설 존 레넌의 두 번째 부인으로 더 많이
알려져 있지만, 사실 오노 요코는 미술과 음악의 영역을 넘나들며
자신의 작품 세계를 펼친 일본계 전위예술가예요.
세상은 한때 오노 요코를 '마녀'라 불렀습니다. 요코는 비틀스를
해체시킨 주범으로 지목되거나, 존 레넌을 해괴한 전위예술의 길로
이끌었다는 악평을 받기도 했지요. 심지어 요코가 존 레넌의 돈을

노리고 접근했다고 생각하는 이들도 있었습니다. 모두 검증되지 않은
유언비어나 악의에 찬 헛소문이지만, 한번 박힌 부정적인 이미지는
끈질기게 이어져 왔습니다.

그러나 이제는 그에게 덧씌워진 이미지가 전면적으로 수정되어야
한다는 생각이 듭니다. 오노 요코는 마녀가 아니에요. 그는 세상이
정한 '아내'와 '엄마'의 역할에 자신을 억지로 맞추려 하지 않았으며,
동시에 미술과 음악의 두 영역에서 전례 없는 작품 세계를 구축했던
멋진 예술가입니다.

같은 시간, 같은 공간에서 함께하며
동등한 권리를 갖다

오노 요코에게 유명세를 안겨 준 데에 있어 존 레넌과의 결혼이
결정적이었다는 것은 부인할 수 없는 사실입니다. 결혼 당시에
오노 요코는 전위예술 그룹 안에서만 인지도가 있던 예술가였고,
존 레넌은 세계적으로 대중적인 인기를 누리던 '스타'였으니까요.
경제적인 면에서도 단연 레넌이 압도적으로 우위에 있었고요. 이런
경우, 오노 요코가 존 레넌에게 사랑을 받으려고 안달복달했으리라

짐작하기 쉽지만, 사실은 다릅니다. 둘의 관계에서 주도권을 쥔 것은 언제나 오노 요코였다고 해요.

존 레넌이 오노 요코와의 관계를 얼마나 중요하게 생각했는지 보여 주는 일화가 있어요. 1973년 여름부터 1975년 초까지 오노 요코와 존 레넌은 잠시 떨어져 지냈어요. 존 레넌이 '잃어버린 주말'이라 이야기했던 기간이에요. 요코는 부부의 개인 비서였던 메이 팡에게 미국 이민국과의 분쟁, FBI의 감시, 예술에 대한 압박 등으로 심신이 취약해진 레넌을 데리고 뉴욕을 떠나 캘리포니아로 떠나 있으라고 지시했지요. 메이 팡은 레넌이 어떤 상태에 놓여 있는지 정기적으로 요코에게 보고했어요. 존 레넌은 술과 마약에 빠져 피폐해져 갔어요. 이때마다 오노 요코는 남편이 분쟁에 휘말리지 않도록 여러 조치를 미리 취하곤 했습니다.

그러던 어느 날, 존 레넌은 오노 요코에게 전화를 걸어 뉴욕 집으로 돌아가고 싶다고 털어놓았습니다. 오노 요코가 그다지 내키지 않아 하니, 레넌은 그들의 보금자리였던 다코타아파트의 맞은편 호텔에 투숙하기 시작했어요. 존 레넌의 콘서트를 계기로 둘은 다시 만나게 되었고, 오노 요코는 레넌이 술과 마약을 끊고 방탕한 생활 방식을 바꾼다는 조건 아래 집으로 돌아오는 것을 '허락'했지요.

둘은 합동 작품을 많이 발표했는데, 이때 리더의 역할을 한 것은 오노

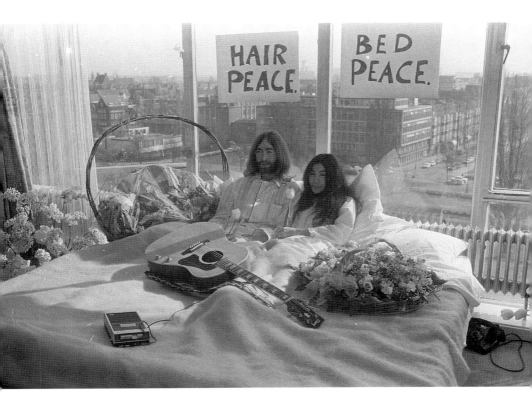

요코였습니다. 그들의 획기적인 작품 〈평화를 위한 침대 시위〉를
예로 들어 볼게요. 1969년, 요코와 레넌은 네덜란드 암스테르담으로
신혼여행을 떠났어요. 그러고는 기자들을 자신들이 묵고 있는
힐튼호텔로 불렀지요. 특종을 노리고 앞다투어 취재를 왔던 기자들이
호텔 방에 도착해서 본 것은 하얀 침대에 잠옷을 입고 평화롭게 앉아

있는 부부의 모습이었습니다. 일종의 퍼포먼스였지요.

당시 한창이던 베트남전쟁에 반대하는 비폭력적 시위였습니다.

레넌과 요코는 '배기즘 운동'도 함께 펼쳤습니다. 'BAGISM'이라고
쓰인 하얀 자루 속에 들어가는 퍼포먼스였는데요. 성별, 나이, 외모를
가린 채 편견 없이 대화를 나누자는 콘셉트였지요.

이들은 전 세계 리더들에게 도토리를 보내면서 평화를 지지한다는
의미로 심어 달라고 호소하기도 했어요. 또 제2차 세계대전으로 인해
파괴되었다가 재건된 영국의 코번트리대성당에 직접 나무를 심으려고
시도했지요.

이러한 작품 형식이 레넌이 아니라 오노 요코로부터 시작되었음은
이론의 여지가 없습니다. 그는 그간 지속적으로 무언의 퍼포먼스를 해
왔으니까요. '평화'라는 주제 역시 마찬가지입니다.

유년 시절에 제2차 세계대전을 직접 겪은 요코에게 평화는 작품
세계를 관통하는 키워드였거든요. 요코를 만난 뒤 '평화'는
레넌에게도 큰 주제가 되는데, 그의 솔로곡 〈Imagine〉에서도 이를
엿볼 수 있지요.

명성이나 재산에서 비교할 수 없을 만큼 앞서 있는 사람 앞에서
주눅 들기가 얼마나 쉬운지, 특히 그런 사람이 연인이 되었을 때
그에게 맞추느라 자신을 잃기가 얼마나 쉬운지를 생각하면,

오노 요코가 언제나 주도권을 쥐고 있었다는 것은 놀랍습니다. 그의
자신감과 당당함은 가히 존경스럽게 느껴져요.

남자가 아이를 기르고
여자가 바깥일을 할 수 있을까

오노 요코는 레넌과 결혼하기 전, 그의 두 번째 남편이었던
음악가와의 사이에서 첫아이 쿄코를 낳았습니다. 일본에서 한창
전위예술가로 작품을 발표하고 인지도를 쌓아 가던 무렵이었지요.
당시 오노 요코는 육아에 힘쓸 마음의 여유가 없었어요. 오직 작품에
몰두하여 예술가로서의 입지를 탄탄히 하고 싶을 뿐이었지요.
그런데 어떻게 바깥일과 집안일을 병행할 수 있을까요? 어떻게
육아를 책임져야 할까요? 오노 요코가 생각한 유일한 해결책은
남편이 아이를 전담해서 양육하는 것이었어요. 그러나 그것은 당시
일반적이라 여겨지던 생활 방식이 아니었습니다. 부부의 불화는
계속되었고, 관계는 결국 파경을 맞았습니다.
양육권은 전남편에게 주어졌고, 오노 요코는 방문권을 가까스로
따냈을 뿐이었어요. 그러나 오노 요코에게 화가 많이 났던 전남편은

자주 이사를 하거나 아이의 이름 대신 여러 개의 가명을 사용하는
방식으로 오노 요코를 딸에게서 떼어 놓고자 했습니다.
언제나 강인해 보이던 오노 요코였지만, 딸 쿄코에게만큼은 항상
그리움과 미안함을 가득 안고 있었어요. 당시 요코가 느끼던 죄책감은
비명과 울부짖음, 외침으로 가득한 〈Don't Worry, Kyoko〉라는 곡에
날것 그대로 드러나 있습니다.
딸의 행방을 알 수 없는 시기에 오노 요코는 사설탐정을 고용하기도
했습니다. 그러나 딸에 대한 법적 방문권을 거부하는 전남편을
차마 고소하지는 못했어요. 아이 앞에서 아버지가 연행되는 일을
저질러서는 안 된다는 생각 때문이었지요.
시간이 오래 지난 뒤 1986년, 오노 요코는 《피플peaple》이라는 잡지에
딸에게 보내는 편지를 게재했습니다.

"사랑하는 쿄코에게. 지난 모든 시간 동안 내가 너를
그리워하지 않았던 날은 하루도 없었단다. 너는 내 마음속에
언제나 있었어. 그렇지만, 나는 너를 찾기 위한 노력은 하지
않으려 한다. 너의 사생활을 존중하고 싶어서야. 이 세상의
모든 행운을 너에게 보낸다. 혹시라도 네가 내게 연락하고자
한다면, 내가 너를 깊이 사랑하고 있고 너의 소식을 듣는다면

무척 기쁠 것이라는 사실을 알아주렴. 그러나 내게 연락하지

않더라도 미안해하지는 말거라. 나는 언제까지나 너를

사랑하고 지지할 거야. 사랑을 담아, 엄마가."

8년 뒤인 1994년, 결혼을 앞둔 쿄코는 엄마를 찾았습니다. 20년이
넘는 시간 동안 만나지 못하다가, 드디어 상봉하게 된 거예요. 요코가
첫 번째 딸 쿄코에게 좋은 엄마로서 존재할 수 없었다고 해도 그것은
그 혼자만의 탓은 아닐 거예요. 책임은 파트너십을 발휘하지 못했던
부부에게 고루 있겠지요.

오노 요코는 존 레넌과의 사이에서 낳은 아들을 통해 바라던
어머니로서의 역할을 이룰 수 있었어요. 레넌과의 별거를 끝내고
다시 합친 1975년에 마흔셋의 오노 요코는 임신을 했고, 출산은
위험하다는 진단과는 달리 건강한 남자아이를 낳았습니다. 부부는
이 아이의 이름을 '션 타로 오노 레넌'이라 지었습니다. 육아는 주로
아버지 존 레넌이 맡았어요. 그는 아이를 기르는 동안 일체의 음악
활동을 접고 주부 일에 매진했어요. 유모차를 밀며 동네를 산책했고,
아이 이유식을 만들어 먹였지요. 이 시기 존 레넌은 이제야 비로소
진짜 삶을 살고 있다며 행복을 감추지 못했어요.

오노 요코는 바깥일을 맡았습니다. 하루 종일 사무실에서 일을 하다가

저녁때 집에 들어와 아이에게 "잘 있었니?"라고 묻고 자는 것이
그의 일과였어요. 금융인이었던 아버지로부터 물려받은 돈에 대한
감각과 사업가 기질을 십분 발휘하며 비틀스 관련 사업들을 능숙하게
처리했습니다. 이 무렵 부부의 재산은 크게 늘어서 두 사람은
넓은 농지, 주말농장, 빌라와 요트뿐만 아니라 골동품과 미술품 등을
소유했지요.

통상적인 아버지와 어머니의 역할을 맞바꾼 부부는 언론의 비난을
받았습니다. 정확히 말하면 오노 요코가 홀로 화살을 맞았지요.
유명한 음악가 남편에게 마법을 걸어 못난이로 만들어 버리고, 재산을
불리는 데 급급한 탐욕스러운 여자라는 비난이었습니다. 그러나 오노
요코와 레넌은 아랑곳하지 않았어요. 세간의 평가에 요동하기에는
자신들의 삶이 너무나 만족스러웠거든요. 그들의 행복은 "아름다운
소년"이라는 가사가 계속 반복되는 레넌의 유작 〈Beautiful Boy〉에 잘
드러납니다.

사실 오노 요코는 두 번째 자녀인 션에게도 따뜻한 밥을 해 주고
목욕을 시켜 주는 엄마는 아니었어요. 그러나 그는 자신이 가장 잘할
수 있는 방법으로 아들을 길렀어요. 현재 음악가의 길을 걷고 있는
아들에게 오노 요코는 든든한 버팀목입니다.

단지 매 순간을

최대한 충만하게 살 뿐

오노 요코는 '아내'나 '엄마'라면 마땅히 이래야 한다는 틀을 깼던 것처럼 예술에서도 혁신적인 면모를 선보였습니다. 그의 작품은 관람객 없이 완성되지 않습니다. 관람객이 사다리를 타고 올라가 돋보기를 들고 천장을 들여다보거나(〈천장에 달린 그림〉), 가위를 들고

무대 위로 올라가 미술가의 옷을 자르거나(〈커트 피스〉), 종이에 소원을 써서 나무에 매달아야(〈소망 나무〉) 비로소 완성되지요. 완성된 작품을 제시하는 미술가의 역할과 주어진 작품을 가만히 서서 감상해야 하는 관람객의 입장을 전면적으로 뒤바꾼 방식이에요. 요즘에야 관람자 참여 작품이 꽤 있지만, 오노 요코가 이런 작품을 처음 발표한 시기는 1960년대였습니다. 그때는 파격에 가까울 만큼 참신하고 새로운 방식이었지요.

요코의 음악도 새로웠습니다. 일례로 요코가 1953년에 작곡한 〈Secret Peace〉는 딱히 악보랄 것이 없어요. 음을 하나 정한 뒤 '새벽 5시부터 오전 8시 사이에 숲속에서 연주하라'는 지시문이 전부입니다. 그런가 하면 때론 내내 소리를 지르는 곡을 만들기도 했어요. 모두 예술 분야의 관례에 맞추기보다는 자신이 하고자 하는 바를 용감하게 실천한 결과물이었습니다. 동시에 오노 요코는 미술가나 음악가라는 개념에도 금이 가게 했습니다. 그는 미술가이자 음악가였고, 연주자이자 작곡가, 공연자이자 기획자이기도 했지요. 오노 요코의 경계 없는 활동은 그간 확실히 분리되어 있던 분야를 넘나드는 '포스트모더니즘적 예술가'의 탄생을 뜻했습니다.

사회가 원하는 나의 모습과 내가 바라는 나의 모습이 서로 다를 때, 우리는 많은 경우 전자를 더 중요시합니다. 익숙한 것에 관성이

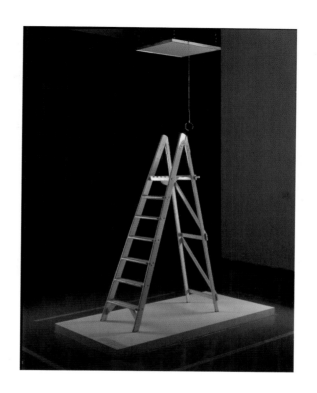

붙어서이기도 하고, 혹여 손가락질받지는 않을까 두려워서이기도 하고요. 그러나 오노 요코는 달랐어요. 삶과 예술 모두에서 내면의 목소리에 귀 기울이며 원하는 바를 강단 있게 밀어붙였어요. 종종 세상의 이해를 받지 못할 때에도 굴하지 않았어요. "매 순간을 최대한

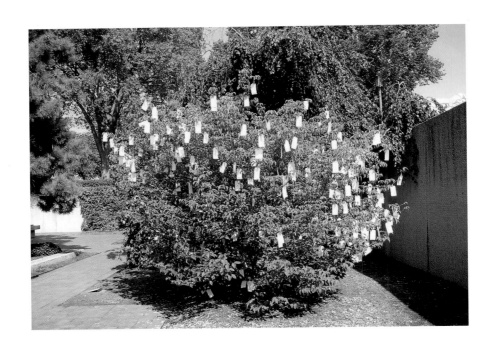

충만히 살았을 뿐"이라는 오노 요코의 말은 매 순간을 최대한
자기 자신으로 살았다는 말의 또 다른 표현일 거예요.
매 순간을, 그리하여 평생을 충만하게 자기 자신으로 산다는 것.
얼마나 낭만적인 말인지요. 그러나 이를 위해서는 세간의 평가와
기준에 흔들리지 않는 강인함, 그리고 자기 확신이 수반되어야 함을
오노 요코의 삶은 증언하고 있습니다.

요즘도 오노 요코는 '할머니'라는 틀에 갇히지 않고
자기답게 지내고 있습니다. 열정적으로 소리를 내지르며 콘서트를
열고, 여느 아이돌 못지않은 현란한 춤을 추며 뮤직비디오를
촬영하고, 가슴이 훤히 드러나는 옷을 입고 사진을 찍습니다. 아내,
엄마, 미술가, 음악가의 전형적 이미지를 흔들었던 그가 이제는
할머니라는 개념을 새로 쓰고 있습니다. 그의 행보가 여전히 기대되는
이유입니다.

남성 중심의 세상에서 잊히지 않기 위해

마리 로랑생

따분한 여자보다 더 불쌍한 여인은 슬픈 여자입니다

슬픈 여자보다 더 불쌍한 여인은 불행한 여자입니다

불행한 여자보다 더 불쌍한 여인은 병든 여자입니다

병든 여자보다 더 불쌍한 여인은 버림받은 여자입니다

버림받은 여자보다 더 불쌍한 여인은 고독한 여자입니다

고독한 여자보다 더 불쌍한 여인은 쫓겨난 여자입니다

쫓겨난 여자보다 더 불쌍한 여인은 죽은 여자입니다

죽은 여자보다 더 불쌍한 여인은 잊힌 여자입니다

1917년에 쓰인 「잊힌 여인」이라는 시입니다. '죽은 여인보다 불쌍한 여인은 잊힌 여자'라고 말하는 시인은 그간 미술사에서 오래도록 기억되지 못했던 여성 중 한 명입니다. 살아 있는 동안 홀로 서기 위해 노력하고 결국 성공했던 여성, 마리 로랑생Marie Laurencin, 1883~1956이에요. 죽음보다 잊히기를 두려워했던 그를 함께 기억해 볼까 합니다.

피카소의 소녀,

아폴리네르의 뮤즈이던 시절

마리 로랑생은 1883년에 프랑스 파리에서 사생아로 태어났어요.

20대 초반의 젊은 가정부가 그의 어머니였지요. 부유한 정치가였던

아버지는 로랑생이 자기 자식임을 인정하지 않았지만, 양육비는 챙겨

주었다고 해요. 모녀가 살 만한 집을 얻어 주었고요.

그럼에도 불구하고 어머니가 돌아가신 뒤에야 아버지의 존재를 알게

되었다고 하니, 어린 시절이 마냥 행복하지는 않았을 것 같습니다.

미술가로서 마리 로랑생의 면모는 미술학교에 다니면서 드러나기

시작합니다. 1920년대 초반에 윙베르아카데미에서 그림을 배우며

조르주 브라크나 프란시스 피카비아 등 파리의 젊은 미술가들을 알게

되었고, 세탁선Bateua-Lavoir이라는 건물에 출입하는 화가가 되었지요.

몽마르트르에 위치한 피카소의 세탁선은 가난한 예술가들이

모여 살았던 곳입니다. 파블로 피카소가 작업실을 차리면서 더욱

유명해진 이곳은 20세기 초 유럽 현대미술의 심장이라고도 할 수

있어요. 여기에서 피카소와 브라크, 앙리 루소, 모딜리아니 등 오늘날

미술사에 굵직한 이름으로 자리 잡은 화가들이 함께 모여 예술에 대해

논했거든요. 이 중에서 화가의 모델이 아닌, 그림을 그리는 동료로서

초대받고 꾸준히 참여한 여성은 마리 로랑생이 거의 유일했습니다. 세탁선의 수장 피카소는 로랑생에게 문학가 기욤 아폴리네르를 소개했어요. 아폴리네르의 소설에 등장하는 문구, "어제 자네의 부인과 만났어. 자네는 아직 그를 모르지만 말이야."는 피카소가 마리 로랑생을 아폴리네르에게 소개할 때 했던 말이기도 해요. 예술적인 감성이나 사생아로서의 신분 등 많은 공통점을 갖고 있던 세 살 차이의 남녀는 이후 5년여 동안 연인 관계를 이어 갑니다. 조금 쓰린 마음이지만 솔직히 말하자면, 마리 로랑생이 세탁선을 중심으로 한 남성 중심의 예술 모임에 계속해서 참석할 수 있었던 데에는 그가 기욤 아폴리네르의 연인이었던 것이 한몫했을 거예요. 당시만 해도 지적인 사교 모임은 남성 위주로 이루어졌고, 앞서 말했듯 세탁선에 출입하는 여성은 모델이나 남성 화가의 연인이 대부분이었거든요.

로랑생의 그림 〈아폴리네르와 그의 동료들〉을 보면, 모임의 분위기와 함께 당시 마리 로랑생의 작품 스타일을 알 수 있습니다. 그림 중앙에는 아폴리네르가 앉아 있어요. 그림 한가운데에 자리한 아폴리네르의 위치는 그가 그 모임에서 얼마나 중요한 사람이었는지 보여 주는 한편, 로랑생이 아폴리네르를 어떻게 생각했는지도 드러냅니다. 로랑생은 이 그림을 아폴리네르에게 선물했어요.

그림 왼편에는 파리 아방가르드 화가들의 작품을 구매하던 '큰 손'
거트루드 스타인과 피카소의 연인 페르낭드 올리비에가 보입니다.
아폴리네르의 바로 오른편에는 피카소가 자리하고 있네요. 오른쪽
가장 앞쪽에 푸른색 원피스를 입고 있는 여인이 마리 로랑생이에요.
다른 인물들이 갈색 톤으로 칠해진 반면에, 로랑생은 자신에게 밝은
파랑을 부여하여 돋보이게 만들었습니다. 아폴리네르의 넥타이와
같은 색이지요. 화면의 주된 색인 갈색은 피카소나 브라크가
이 시기에 굉장히 많이 사용하던 색이에요. 인물이 매우 단순하게
표현되면서도 눈, 코, 입이 얄팍한 형태로 그려지는데, 이 또한
피카소의 〈아비뇽의 처녀들〉과 같은 작품을 떠올리게 합니다.

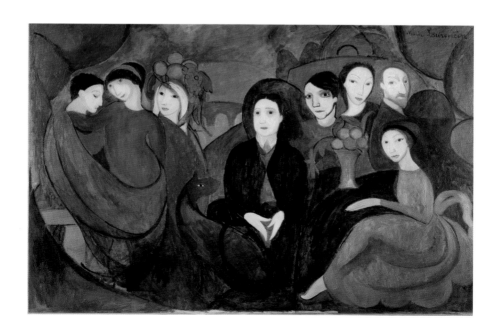

로랑생이 그들의 양식에서 많은 영향을 받았음을 확인할 수 있지요.
잔인한 말일 수 있겠지만, 당시 마리 로랑생을 표현하던 여러 별명들,
이를테면 '피카소의 소녀', '입체파와 야수파 사이에 걸린 암사슴',
'아폴리네르의 뮤즈'라는 수식어가 크게 틀린 말은 아니던 시절
같아 보입니다.

누군가의 뮤즈에서
독보적 예술가로

마리 로랑생이 특유의 화풍을 찾은 것은 1912년에 아폴리네르와
결별하면서부터였어요. 그러면서 자연스레 피카소 등의 무리와도
멀어졌지요. 1913년에는 어머니가 세상을 떠나면서 또 다른 큰 이별을
겪었습니다. 다음 해에 로랑생은 독일 남작과 급작스럽게 결혼식을
올렸어요. 급하게 결혼한 이유를 묻는 친구에게 "그냥 춤을 잘
춰서"라고 설명했을 만큼 충동적인 선택이었던 것으로 보여요.
결혼 생활은 시작부터 평탄하지 않았습니다. 신혼여행 중 제1차
세계대전이 발발했어요. 마리 로랑생은 독일 남자와 결혼하면서
그 나라의 국적을 획득했기 때문에 프랑스로 돌아가지 못했습니다.

독일 남작이었던 남편은 독일로 돌아가면 바로 전선에 투입되어야
했지요. 그래서 신혼부부는 에스파냐 마드리드로 가기로 합니다.
마드리드, 말라가, 그라나다, 바르셀로나 등지로 거처를 옮겨 다니는
망명 생활이 시작되었어요. 독일 남자와 프랑스 여자라는 조합은
스파이로 의심받기 딱 좋았기 때문에 이리저리 떠돌아다닐 수밖에
없었지요. 부부 사이의 결속도 좋지 못했어요. 남편이 결혼 후 얼마
되지 않아서부터 술과 여자에 관심을 돌렸거든요.

로랑생의 인생에서 이 무렵은 분명 고난의 시기였습니다. 신경쇠약
증세를 보이기도 했어요. 그러나 예술적 측면에서 보자면 많은 발전을
이룬 시기였습니다. 피카소와 같은 파리 아방가르드 미술가들의
영향에서 벗어나 자신만의 스타일을 서서히 확립해 나갔기
때문이지요. 로랑생을 대표하는 색감인 파스텔 톤, 그리고 회색을
이 시기의 그림에서부터 볼 수 있지요. 인물을 그리는 스타일도
훨씬 부드러우면서 몽환적인 느낌으로 변화했습니다. 망명 시기에
로랑생이 그린 각각의 그림에서 '로랑생만의 스타일'을 엿볼 수
있어요.

전쟁이 종식되고 나서 마리는 그리워하던 자신의 고향 프랑스
파리에 홀로 돌아왔습니다. 그리고 곧 파리 미술계의 러브콜을 받기
시작했어요. 유명한 공연의 무대 의상과 무대 장치를 담당하기도

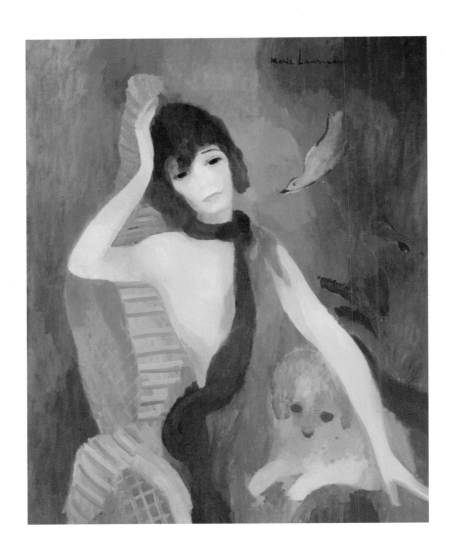

했고, 파리의 유명 인사들에게 초상화 주문도 많이 받았어요.
로랑생이 그린 초상화 중에서는 코코 샤넬의 그림이 제일 많이 알려져
있을 거예요. 러시아의 발레 프로듀서 세르게이 디아길레프의 공연
무대 의상을 함께 담당하면서 로랑생과 연을 맺게 된 샤넬은
1923년에 자신의 초상화를 마리 로랑생에게 주문했지요. 샤넬은
며칠 동안 자신의 집에 마리 로랑생을 초대하여 오후 내내 초상화를
위한 포즈를 잡았고, 마리 로랑생은 자기 특유의 스타일을 한껏 살려
샤넬을 그렸어요.

그림을 볼까요? 녹색빛이 도는 배경에 푸른 옷을 걸친 샤넬이
어딘지 피곤한 듯 기대어 앉아 있어요. 무릎에는 강아지, 얼굴 옆에는
새가 보이는데, 동물은 여성의 초상을 그릴 때 종종 함께 그리던
요소입니다. 로랑생 특유의 푸른 파스텔 톤과 전체를 조율하는 회색
톤이 잘 어우러진 그림이에요. 어딘지 쓸쓸하고 슬퍼 보이는 샤넬의
표정 또한 마리 로랑생 초상화의 특징이지요.

그런데 완성작을 보고 샤넬은 인수를 거부했습니다. 자신과 닮지
않았다는 이유였지요. 샤넬은 여느 초상화 주문자들과 같이 이상적인
자신의 모습이 그려지기를 원했을 겁니다. 슬프고 쓸쓸한 자기 모습을
걸어 두고 싶은 사람이 많지는 않을 테지요. 샤넬은 로랑생에게
그림을 다시 그려 달라고 요구했지만, 로랑생은 단호히 거절했어요.

그러면서 외적으로 닮았다는 게 초상화의 중요한 요소가 아니라고 말했습니다. 여기에 덧붙여 샤넬이 "촌스러운 시골 여자"이기 때문에 예술을 이해하지 못한다는 도도함도 보였어요.

비록 샤넬을 만족시키지는 못했지만, 마리 로랑생은 초상화 분야에서 승승장구하여 돈과 명예를 모두 얻었습니다. 1924년 당시 평균적인 월세 가격이 400프랑 정도였을 때, 마리 로랑생 작품 하나의 가격은 5,000프랑이었고, 그의 은행 계좌에는 4만 프랑이 있었다고 해요. 취리히 은행에도 비슷한 액수를 저금해 두었고요. 1920년대 초반에 이렇게 경제적으로 넉넉한 화가는 많지 않았습니다. 특히 여성 화가로는 마리 로랑생이 독보적이었지요.

이러한 성공 덕분에 마리 로랑생은 호화스러운 아파트로 이사할 수 있었고, 1937년에는 프랑스 정부로부터 최고 훈장인 레지옹 도뇌르 훈장을 수여받았습니다.

자화상이 삶의 굴곡을 담다

예술가로서 마리 로랑생의 변화가 엄청나지요? 그의 자화상은 극적인 삶의 변화를 함축하여 보여 주는 듯합니다.

1905년의 자화상은 사실적으로 그려진 편이에요. 자신의 얼굴과 최대한 비슷한 형태를 잡고, 삼차원의 느낌을 주도록 명암을 넣었습니다. 학교에서 배웠을 법한 양식이지요. 그림 속 로랑생의 표정에는 화가로서 성장하겠다는 야심이 가득합니다.

세탁선에 드나들던 시기에는 자화상에서도 입체파의 영향이 확연히 느껴집니다. 앞선 작품 〈아폴리네르와 그의 동료들〉과 마찬가지로 형태가 매우 단순해졌고, 눈, 코, 입 등이 얄팍해졌지요. 어떻게 보면 피카소가 수집하던 아프리카 조각상의 느낌도 나고, 같이 세탁선에서 모임을 가졌던 모딜리아니 작품의 영향인지 목이 유난히 길어 보이기도 하네요. 외곽선이 분명하고, 콧등 옆으로 진 그림자를 제외하고는 명암을 거의 표현하지 않아 종이 인형에 가까우리만큼 입체감이 사라졌습니다. 표정은 여전히 당찹니다. "나는 파리의 아방가르드 미술가들에게 인정받은 여성 화가다!"라는 자부심이 보이는 것 같아요.

그로부터 20년 뒤, 1928년의 마리 로랑생은 사뭇 다른 모습입니다. 가장 눈에 띄는 변화는 색감인데, 매우 크게 달라졌지요. 이전과는 달리 파스텔 톤과 회색빛이 서정적으로 어우러진 모습이에요. 표정 또한 확실히 바뀌었어요. 여유 있는 모습은 여전하지만, 한층 성숙해 보여요. 예전에는 바짝 치켜 올라간 눈매에서 야심, 자부심,

자신감 같은 감정과 다소 미성숙한 모습이 보였다면, 이제는 조금
온화한 느낌으로 바뀌었어요. 전체적으로 우아하면서도 강인함이
느껴집니다. 20년의 긴 시간 동안 여러 사람과 이별하고, 도망을
다니는 신세에 놓이기도 하고, 경제적인 어려움에도 직면해 보면서
아무래도 삶의 깊이가 더해졌겠지요.

남성 중심의 세계에서
당당히 기억되는 예술가

칠십 대의 나이에 마리 로랑생은 자신을 오랫동안 돌봐 준 가정부를
양녀로 맞이합니다. 양녀는 마리 로랑생이 1956년에 심장발작으로
사망한 이후에도 그의 유산을 견고히 지켰어요. 고인의 유산을
충성스럽게 관리한다는 면에서는 긍정적으로 볼 수 있지만, 양녀가
사망하는 1976년까지 마리 로랑생의 작품이 저택 안에만 머물러
있었던 점은 조금 아쉽기도 합니다. 다행히 1970년대 이후에 페미니즘
바람이 불면서, "아폴리네르의 연인"으로만 간신히 기억되던 마리
로랑생의 화가로서의 면모가 재조명됩니다.
신기하게도 마리 로랑생의 작품은 일본에서 많은 사랑을 받았어요.

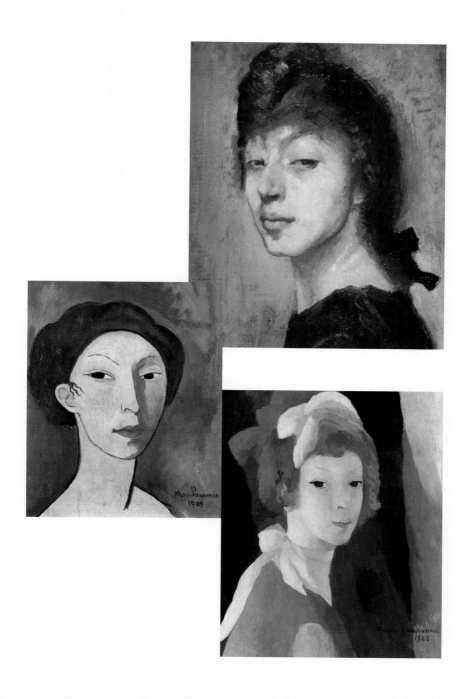

1983년에는 마리 로랑생의 생애 100주기를 맞아서 일본 나가노현에
마리로랑생미술관이 문을 열었지요. 그런데 이를 두고 비난하는
이들도 많았어요. '파리라면 사족을 못 쓰는 일본인이 상대적으로
저렴한 마리 로랑생의 작품을 사들여 미술관을 만들었다'고
깎아내리는 것이지요. 이와 동시에 로랑생의 작품에는 깊이가 없다는
평가가 함께 곁들여졌고요.

로랑생의 작품에 대한 부정적인 시선은 작품을 평가하는 우리의
기준을 다시 생각해 보게끔 합니다. 혹시 지금껏 우리는 크고, 강하고,
묵직하고, 심각한 것들만 위대하다고 평가해 온 것은 아닌지요? 혹은
마리 로랑생이 '여성'이기 때문에 파스텔 톤으로 인물을 그렸고, 그런
그림에는 '깊이가 없다'고 평가절하한 것은 아닐까요? 마리 로랑생과
동시대에 활동했고 똑같이 파스텔 톤으로 그림을 그린 마르크 샤갈은
위대한 화가의 반열에 올랐는걸요.

다시 한번 물어보게 됩니다. 그동안 우리는 잘못된 기준으로, 편협한
시선으로 그림을 봤던 것은 아닐까요?

마리 로랑생과 그의 작품은 이렇게 여러 질문을 이끌어 냅니다.
그가 오늘날에 잊히지 않아서 다행입니다. 로랑생은 남성 중심의
미술계에서 자기 자리를 홀로 굳건히 지켰습니다. 마리 로랑생과 같은
여성 화가가 오래도록 기억되면 좋겠어요. 또한 편협한 기준에 의해

잊혔던 다른 화가들이 더욱 많이 발굴되었으면 좋겠습니다.
위대한 여성 화가들이 마리 로랑생의 시에서와 같이 쫓겨나거나,
버림받거나, 잊히지 않기를 바랍니다.

07

소니아 들로네

미술사에는 꽤 많은 부부 화가들이 등장합니다. 잭슨 폴록과
리 크래스너, 막스 에른스트와 도로시아 태닝, 김창열과 박래현 등이
그렇지요. 그런데 화가 부부여도 상대적으로 남편의 이름이 더 많이
알려진 경우가 일반적이었어요. 요즘에는 그간 '누군가의 아내'로만
인식되었던 여성 화가들을 발굴하고 알리는 작업이 많이 이루어지고
있습니다.

이번에 소개할 소니아 들로네Sonia Delaunay, 1885~1979도 그의 남편 로베르
들로네에 비해 덜 알려져 있었던 화가입니다. 소니아 들로네와 로베르
들로네는 입체파의 일종인 '오르피즘Orphism'이라는 사조로 묶여 대부분
함께 소개됩니다만, 아무래도 로베르 들로네의 작품이 더 유명하지요.
오늘날 학교에서도 소니아 들로네의 작업을 들여다볼 시간은 그리
많지 않습니다. 소니아 부부가 활동했던 20세기 초반에 워낙 굵직한
화가와 사조가 많이 등장하다 보니, 상대적으로 이들이 짧게 다뤄지는
면도 있습니다. 여러모로 소니아 들로네의 멋진 활약이나 부부가 함께
성장하는 인상적인 모습까지 알 수 있는 기회가 없더라고요. 이번에는

소니아 들로네를 중심으로 멋진 부부의 이야기를 들려드리려고
합니다.

평생, 함께 걸어갈 사람을 만나다

소니아 들로네는 1885년 우크라이나의 유대인 가정에서
태어났습니다. 부모님이 지어 주신 이름은 소니아 테르크Sonia
Terk였어요. 여섯 살에 러시아에 사는 부유한 삼촌에게 입양되었고,
학창 시절에는 상트페테르부르크의 학교에서 수준 높은 교육을
받을 수 있었습니다. 열여섯 살 무렵 소니아의 미술적 재능을 알아본
선생님이 그림을 전공하는 게 어떻겠느냐고 권했고, 이것이 계기가
되어 1903년에 소니아는 독일로 그림 공부를 하러 떠나게 되었습니다.
또다시 2년이 지나고 스물한 살 무렵에는 당시 미술의 메카였던
파리로 자리를 옮겼어요.
그림을 배우며 한창 화가로서의 발판을 다지는 소니아에게
한 가지 문제가 생겼습니다. 가족들이 어서 러시아로 돌아오라고
성화였던 거예요. 나이가 찼으니 결혼을 하여 '안정적인 삶'을 살라는
주문이었지요. 야심 찬 소녀는 여기에 응할 마음이 없었습니다. 다만

가족들의 마음도 이해했기에, 그 요청을 잠재울 방법을 고민하게
되었지요. 그리하여 소니아는 독일인 화상이자 비평가인 빌헬름
우데와 혼인신고를 하기로 했어요. 소니아의 첫 번째 전시를 맡으며
인연이 되었던 남자였습니다. 사실 우데는 동성애자였기 때문에
소니아로서는 '안전한' 선택이었지요. 본국으로 돌아가지 않으려는
소니아의 작전을 우데가 도왔던 이유는, 화상으로서 좋은 화가를
잃지 않으려는 노력이자 소니아와 쌓은 우정 때문이 아니었을까
생각해 봅니다.

하지만 이 위장 결혼이 오래가지는 않았습니다. 진짜 사랑하는 사람을
만났거든요. 1909년 초에 소니아는 동시대 미술계에서 활동하던
로베르 들로네를 만나서 연인이 되었습니다. 소니아는 1910년 8월
우데와 이혼 문제를 마무리 짓고, 11월 로베르 들로네와 결혼했습니다.
매일 밤 그들은 함께 파리의 시내를 걸었습니다. 가스등이 전기
가로등으로 변화하던 시기의 거리를요. 집으로 돌아온 들로네 부부는
산책을 하면서 보고 느낀 점들에 대해 이야기하며 회화적 실험을
했습니다. 매일같이 함께 이야기를 나누고 작업했다고 해요. 이들은
로베르 들로네가 사망할 때까지 약 30여 년 동안 부부이자 동료로서
가정생활과 작품 활동을 함께해 나갔습니다.

둘이 함께하되
나의 색을 잃지 않는다

미안한 말이지만, 소니아 들로네의 초기 작품은 사실 별로 특별한
것이 없습니다. 예를 들어, 대상의 형태를 거칠게 단순화하여 현란한
색채로 뒤덮는 스타일은 당시 독일의 표현주의 그림과 다를 바가
없거든요.

소니아 들로네, 그리고 로베르 들로네의 작품이 독특해지는 시기는
부부가 결혼을 하고 함께 작업을 시작하면서부터, 조금 더 극적으로
말하면 아들을 낳으면서부터입니다. 소니아 들로네는 갓 태어난
아기에게 조각보 이불을 직접 만들어 주었는데, 자신이 어릴 때
우크라이나 시골집에서 보았던 패브릭의 형태로 갖가지 조각들을
이어 붙여 만든 것이었어요. 소니아 들로네는 여기서 색채 조각으로
만들어진 추상적 무늬의 가능성을 확인합니다. 그리고 이 무늬를
회화로 옮기는 작업을 남편과 함께 진행했어요. 들로네 부부의
'시그니처'라고 할 수 있는 스타일이 확실히 탄생하는 순간이었습니다.
아이를 낳고 키우는 경험이 부부 모두에게 예상치 못했던 큰 전환점을
가져다준 것이지요.

그 특징을 제대로 확인할 수 있는 작품이 1913년에 소니아 들로네가

그린 〈무도회장〉입니다. 색색의 조각들이 이어

붙여진 추상화인데, 자세히 보면 사람들의 형상을

찾아볼 수 있어요. 매우 단순화되어 있기는 하지만요.

찾으셨나요? 이들은 들로네 부부가 자주 찾던 '발

빌리에Bal Bullier'의 조명 아래 춤추는 사람들이에요.

'Bal Bullier'는 '무도회장'이라는 뜻으로, 이 작품의

제목이기도 합니다. 굉장히 추상화되어 있지만,

경쾌한 색채와 반복되는 곡선에서 운동감을 느낄

수 있지요. 들로네 부부는 회화에서 특히 색채를

중요하게 생각했어요. 잠깐 미술사적 이야기를 하자면,

당시 미술계에서는 색채의 관계에 대한 이론이 성행했습니다.

슈브뢸이라는 프랑스 색채학자의 이론이었어요. 간략히 말하자면,

같은 색이라도 배경에 따라 그 크기나 느낌이 달라질 수 있다는

내용이었지요. 들로네 부부는 자신들의 작업을 슈브뢸의 논문

제목으로부터 빌린 단어인 '동시성'이라고 이름 붙이며 색채 추상의

회화 작품을 함께 지속해 나갔습니다.

미술사를 보면 종종 부부 화가의 작품들이 매우 비슷해지는

경우가 있어요. 회화 작품만을 보면 로베르와 소니아의 작품도

비슷합니다. 그러나 소니아 들로네는 남편과 확실한 차별성을 가지고

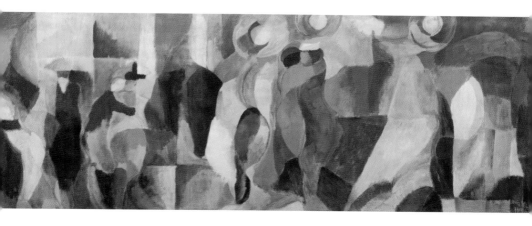

있습니다. 그것은 자신의 회화가 실용품으로 쓰이도록 비즈니스와
접목했다는 점이에요. 일례로 1913년에 소니아 들로네는 앞서
이야기한 '무도회장'에 입고 갈 드레스를 처음으로 직접 만들었는데,
회화에서와 같이 추상의 색채 조각들로 이루어진 옷이었어요.
소니아는 여기에 '동시성 드레스'라는 이름을 붙임으로써 순수
회화와 패션 디자인을 연결했습니다. 디자인을 하는 데 그치지 않고
직접 자신의 동시성 드레스를 입고 다녔고요. 회화 작가이자 패턴
디자이너이자 모델로 활동하며, 직접 작품을 홍보하는 창구가 된
셈이지요.

순수미술과 상업미술의
경계를 넘나든 여성 예술가

들로네 부부의 예술적 실험과 성취는 계속되었지만, 세상은 점점
더 혼란스러워졌습니다. 제1차 세계대전과 러시아혁명은 부부의
삶에 직접적인 위기를 불러왔어요. 둘은 전쟁을 피해 파리를 떠나
에스파냐로 거처를 옮겨야 했습니다. 그런가 하면 고국에 남겨 두고
온 상트페테르부르크의 아파트가 러시아혁명으로 인해 몰수되면서
월세가 끊기며 경제적으로도 어려워졌습니다.

소니아는 회화 작품을 팔아서는 먹고살기가 어렵다고 판단했습니다.
남편에게는 사업 감각이 없다는 점도 간파했지요. 그래서 결단을
내렸어요. 자신이 나서야겠다고요. 여성이 남편의 수입에 의존하며
가정을 지키는 역할을 맡는 시대의 흐름을 거스르기로 결심한
것이지요. 소니아는 재빨리 당시 거주하고 있던 마드리드에 자신의
이름을 딴 '카사소니아'를 열었습니다. 이미 회화에서 실험했던
화려한 색채로 뒤덮인 추상의 패턴을 활용해 의상과 전등갓, 카펫
등의 인테리어 소품을 디자인했고, 이를 카사소니아에서 판매했어요.
그렇게 소니아는 회화의 영역을 상업미술에 본격적으로 접목하고, 또
사업으로 확장했습니다.

종전 후 파리에 돌아와서도 동시성 회화의 패턴을 이용하여 수영복,
모자, 스카프, 코트를 만들어 팔았습니다. 역시 이전의 회화 작품과
연결되는 모습으로 말이에요. 소니아의 디자인이 비록 코코 샤넬이나
랑방만큼 많이 판매되지는 않았지만, 건축가 에리히 멘델존과
발터 그로피우스와 마르셀 브로이어의 부인들, 미국과 파리에서
활동하는 영화배우들의 주문을 받았습니다. 확실한 마니아층을
확보한 셈이었지요.

1924년에는 '동시성 스튜디오'를 오픈하여 텍스타일(천을 짜고
염색하거나 수를 놓는 것) 디자인을
하고 프린팅까지 했습니다. 사실
소니아의 중요 수입원은 옷보다는
옷감이었어요. 소니아의 패턴은 파리의
고급 여성 의류 회사에 판매되었고,
미국과 네덜란드에까지 진출하게
됩니다. 소니아는 여기에 박차를 가해
동시성simultané이라는 상표를 미국과
프랑스에 등록하고 국제 박람회에
참여하여 언론의 찬사를 받았지요.
나아가 '메종 소니아들로네'도

열었습니다. 이전의 마드리드에서처럼 패브릭, 패션, 카펫, 가구까지 판매하는 일종의 라이프스타일 편집숍이었어요.

소니아의 회사는 금융 위기를 맞아 1930년에 문을 닫았지만, 그 후에도 소니아는 1인 기업이자 프리랜서 텍스타일 디자이너, 화가로

활동했습니다. 《보그》 표지 디자인,
영화 의상 디자인, 무대 디자인 등에
참여하며 순수미술과 상업미술 사이에
경계나 위계가 없다는 신념으로 활발히
일했어요.

순수미술과 상업미술을 넘나들었던
소니아의 활약은 미술사적으로 시사하는
바가 깊습니다. 일반적으로 미술사에서는
순수미술과 상업미술의 경계가 흐려진
시기를 1980년대로 봅니다. 앤디 워홀은
이 경계를 최초로 흐려 놓은 예술가라는
수식어를 얻으며 팝아트의 선구자로 불리게 되었습니다.

그런데 말이지요. 소니아 들로네는 앤디 워홀이 태어나기도 전에
이미 상업미술과 순수미술의 구분을 없앴고, 두 분야 모두에서
성공을 거두었습니다. 주류 미술사에서 이를 별로 주목하지 않았을
뿐이지요. '정통 미술사의 계보'라는 것이 얼마나 남성 미술가들
위주로 만들어졌는지에 대한 반증이라고 할 수 있습니다. 그간
무시되었던 소니아 들로네 같은 여성 작가들을 살펴보다 보면,
미술사를 다시 써야 할 것 같은 생각이 자꾸 들어요.

학자들의 연구가 계속되다 보면 언젠가 그런 날이 오리라 기대해
봅니다.

나는 나의 예술을 살아 냈다

지금까지 소니아의 활약에 대해서만 열거했지만, 그 옆에 늘 로베르가
있었다는 사실은 짚고 넘어가야 할 것 같습니다. 들로네 부부는 처음
만났을 때부터 서로의 작업을 지지하고, 또 계속해서 서로 도움을
주고받았어요.
남편 로베르 들로네는 아내 소니아 들로네가 만든 옷을 입고 있는
사람의 초상화를 그렸고, 아내는 자신의 옷을 입은 모델들 사진을
찍을 때 남편의 작품을 배경으로 삼았습니다. 서로 배우자의 작품을
홍보한 것이지요.
아내가 자신보다 승승장구하면 면박을 주는 남편의 모습이 어색하지
않은 시절인데, 들로네 부부의 기록에서 그런 내용은 찾을 수가
없습니다. 함께 작업하는 예술가이자 가정을 일구는 동반자로
묘사되어 있지요. 둘은 철저히 서로의 아군으로서 조언을 주었다고
회고했어요. 들로네 부부의 결혼은 오늘까지도 가장 마법 같은

예술적인 만남으로 회자됩니다.

함께 성장하던 들로네 부부는 1941년에 로베르 들로네가 사망하면서 이별을 맞았습니다. 이후 소니아 들로네는 동료이자 사랑하는 남편이었던 로베르 들로네를 미술사에 남기려고 노력했어요. 114점의 작품을 파리의 국립현대미술관에 기증하는 방법을 통해서 말이에요. 미술가의 사망 이후에 작품을 어떻게 할 것인지는 생각보다 중요한 이슈입니다. 방법 하나는 미술 시장에 작품을 파는 것이지요. 이는 단기적으로 확실한 수입이 됩니다. 이름 있거나 시장성이 있는 미술가라면 남겨진 유족에게 꽤 많은 현금을 확보할 수 있는 안전한 방법이지요. 그렇지만 장기적으로 봤을 때는 부정적인 측면이 있습니다. 작품이 뿔뿔이 흩어지기 때문에 이후 작품에 대한 연구가 어려워지고, 작품 보관 측면에서도 개인 소장자는 아무래도 전문적이지 못하기 때문에 작품 손상 문제가 생기기 쉽습니다. 이후 미술관에서 작가의 전시를 하고 싶을 때도 개인 소장자에게 작품을 대여하기 어려울 수도 있고요. 또한 작품이 한꺼번에 시장에 나오기 때문에 가격이 떨어질 우려도 있지요. 그래서 소니아는 단기간의 이득보다는 장기적인 관점에서 미술관에 기증하는 편을 택했던 것이 아닐까 싶어요. 당장의 경제적 이익을 포기하더라도요. 오늘날 현대미술사 교양 수업에서 로베르 들로네라는 이름을 들을 수

있는 데에는 소니아 들로네의 역할이 큽니다.

남편의 유산을 보존하기 위해 시간을 보내는 동안 소니아는 잠시 자신의 작업을 중단했지만, 시간이 흐르고 그 또한 많은 조명을 받게 되었습니다. 1964년에는 프랑스 루브르박물관에서 소니아 들로네의 첫 회고전이 열렸습니다. 생존하는 여성 미술가 중에서는 처음으로 소니아가 회고전을 열게 된 거예요. 회화와 조각이라는 순수예술 위주의 루브르박물관에서 방 하나가 모두 소니아가 디자인한 물품으로 구성된 이례적인 전시이기도 했고요. 1975년에는 프랑스에서 수여하는 가장 명예로운 상인 '레지옹도뇌르 훈장'을 받았습니다. 이후 1979년 사망하기까지 "나는 나의 예술을 살아 냈다."라는 그의 말 그대로 캔버스와 삶의 공간을 넘나들며 활기차게 작품을 이어 갔어요.

한 팀으로서의 부부, 공명하는 아내와 남편

소니아 들로네의 마지막 10여 년은 미술계에서 한창 페미니즘 운동이 거세질 무렵이었습니다. 미술사학자들은 "미술사에 왜 위대한 '여성'

미술가는 없는가?"를 질문하며 묻혀 있던 여성 미술가들을 발굴하기 시작했고, 여성 미술인들은 더 이상 미술계의 주변부에 머물기를 거부하며 목소리를 높였지요.

저는 소니아 들로네가 당연히 페미니즘 물결을 반가워하거나, 적어도 관심을 가졌을 법하다고 생각했어요. 오랜 기간 남성 중심의 미술계에서 여성 미술인으로 살아왔으니 그간의 애환이 있었을 거라고 짐작했거든요. 그런데 사실은 다르더라고요. 소니아 들로네는 페미니즘의 기조를 이해하지 못했다고 해요. 젊은 여성들이 왜 화가 나 있는지 모르겠다고도 했지요.

처음에 저는 소니아의 입장을 이해하기가 힘들었습니다. 그런데 그의 삶을 따라가다 보니 고개가 끄덕여졌습니다. 그가 페미니즘에 크게 공감하지 못한 것은 그 시대 여성에게 취약했던 차별에 상대적으로 덜 노출되었기 때문이 아니었을까 하는 생각이 들었어요. 그와 함께 일하던 주변 사람들, 특히 가장 가까이에 존재하던 남편이 소니아를 동등한 한 사람의 예술가로 온전히 인정해 주었으니까요. 소니아의 화려한 이력과 업적도 그를 하나의 직업인으로서 인정해 주고 지지해 주었던 남편과 아들, 그리고 그에게 작업을 의뢰하고 구매했던 많은 사업가들이 있었기에 가능했습니다. 자신을 진심으로 믿어 준 고마운 남편이었기에 자신의 일을 제쳐 두고서라도 세상을 떠난 남편의

업적을 기리는 데 집중하지 않았을까요?

소니아 들로네는 1978년 11월에 진행된 마지막 인터뷰에서도

결혼반지를 끼고 있었습니다.

많은 미술사의 부부들 중 들로네 부부가 유독 인상적인 것은
남편을 성공시키기 위해 아내가 자기를 희생했다거나, 헌신했더니
헌신짝처럼 버려졌다거나 하는 진부한 클리셰가 끼어들 틈이 없다는
점입니다. 견고한 '한 팀으로서의 부부'는 공명합니다.
각자가 가장 잘할 수 있는 방법으로 가정이라는 공동체를 함께 가꾸고
서로를 응원하며 성장한 들로네 부부는, 부부가 함께 공명하는
좋은 선례라 생각합니다.

08

/

난 아름다워지기 위해 성형하는 게 아니다

생트 오를랑

얼마 전 산부인과에 검진을 갔다가 보톡스 시술을 한다는 광고를
보고 깜짝 놀랐습니다. 코나 턱 같은 부분은 보통 산부인과가 아니라
성형외과에서 다루지 않았나 싶었거든요. 생각해 보니 피부과에서도
꽤 자주 미용을 위한 '시술' 광고를 봤던 기억이 났어요. 오히려 이것이
병원의 주요 업무 같다는 느낌을 받았던 적도 있었어요. 그만큼
성형수술이나 시술이 보편화되었다는 이야기겠지요.
지금부터 약 30년 전, 그러니까 미용을 위한 성형수술이 요즘처럼
'일상적이기' 이전에 성형수술을 작품의 주제로 삼은 미술가가
있습니다. 미술가 자신이 직접 성형수술을 받고,
그 과정을 영상으로 찍어 전송하고, 수술 전후의 사진을 작품으로
전시했어요. 수술을 받을 때는 얼굴에 수술 부위를 마킹하고,
국소마취를 한 채로 성형수술을 진두지휘했습니다. 수술을 받는 중에
극장에서 퍼포먼스를 하는 사람처럼 옷을 차려입고, 수다를 떨고
음식도 먹었고요. 찢긴 피부 내부의 살점들이 담긴 화면이 그대로
대중에게 전송되어 충격적이었다고 해요.

나는 내가 만들고
내 이름은 내가 짓는다

가히 '엽기적'이라고 할 만한 이 작품을 제작한 사람은 프랑스의 여성
미술가 생트 오를랑Saint Orlan, 1947~ 이에요. 1947년 5월 30일에 태어난
작가로, 현재 칠십 대의 나이지요. 지금은 모두 오를랑이라 부르지만,
이게 그의 본명은 아니에요. 1971년에 오를랑이 스스로 부여한
이름입니다.

대개 이름은 부모가 지어 줍니다. 그런데 당연하고 자연스럽게
받아들여지는 이러한 관습에 오를랑은 이의를 제기했어요. 평생
불리는, 내 정체성의 집약이라고도 할 수 있는 이름을 다른 사람이
정해 준다는 게 부자연스럽다는 것이었지요. 그래서 오를랑은 자기
이름을 스스로 지었습니다. 타인에 의해 정의되지 않을 것이며 자기
자신을 스스로 만들어 가겠다는 의지를 표현한 거예요. 자기 정체성에
대한 주체적인 입장은 오를랑의 예술 행보를 나타내는 이정표가
됩니다.

1964년에 발표한 작품을 볼까요. 〈사랑하는 자신을 출산하는
오를랑〉입니다. 작품 제목 그대로 오를랑이 매우 여유로운 표정으로
마네킹을 출산하고 있네요. 그렇게 태어난 마네킹에는 특정 성별이

없습니다. 날 때부터 부여받은 성별조차도 바꿀 수 있는 권한이 자기
자신에게 있음을 말하는 듯하지요.

내 이름을 내가 결정하듯

내 얼굴은 내가 빚는다

오를랑이 성형수술이라는 전혀 새로운 방식(당시로서는 첨단 의술)을
작품에 도입한 시기는 1990년대 초반입니다. 오를랑 이전에는

성형수술을 미술 작품에 도입한 사례가 없었어요.
오를랑은 1990년부터 1993년까지, 총 아홉 번의 성형수술을
감행했어요. 수술대 위에서 실제 의사가 오를랑의 살을 찢고 봉합하는
과정을 가감 없이 여러 나라의 갤러리들에 실시간으로 방송했습니다.
이때 국소마취를 한 오를랑의 정신은 언제나 깨어 있었어요. 이세이
미야케나 파코 라반 같은 디자이너들이 만든 오트쿠튀르(고급
맞춤복)를 입은 채 수술대에 누워 의사에게 지시를 하고, 전화
통화를 하고, 시를 낭송하기도 했습니다. 그러는 동안 배경음악이
연주되었고요. 오를랑은 이런 장치들을 통해 수술이자 작품인

이 행위가 현실과 비현실, 일상과 예술, 외과 수술과 연극 등 상반되는
세계 사이 어딘가에 존재하는 것처럼 연출했어요.

수술을 통해 오를랑은 매번 서양미술사를 자신의 몸에
덮어씌웠습니다. 부셰의 작품에 나오는 유로파의 입술, 보티첼리가
그린 비너스의 턱, 다빈치가 그린 모나리자의 이마 등 전통 회화에
묘사된 미녀의 얼굴을 자신의 얼굴에 입혔지요. 그리고 1993년 5월,
자신의 마흔세 번째 생일을 맞아 이마에 두 개의 혹을 이식하며
프로젝트의 마지막을 알렸어요. 종종 오를랑은 눈썹과 이마 사이에
실리콘을 이식해 만든 인공 뿔에 반짝이는 화장품을 발라 강조하기도
하는데, 이마의 혹은 새로운 아름다움의 가능성을 의미하는 동시에
자신의 신체에 대해 완벽한 주체가 되었음을 기념하는 자유의
표식으로 기능합니다. 물론 어떤 사람들은 이것을 '악마의 뿔'이라고도
부르지만요.

수술이라는 형식은 오를랑의 개인적인 경험에서 비롯되었어요.
1978년에 오를랑은 자궁외임신으로 응급수술을 받은 적이 있어요.
이때 오를랑은 국소마취를 하고 자신의 수술을 촬영했지요. 그때
오를랑은 자신이 고통 속에 있지 않았으며, 그의 몸에 무슨 일이
벌어지는지에만 관심이 있었다고 회고했습니다. 수술을 집도하는
의사는 마치 성직자 같았고, 보조하는 여러 사람들은 미사 참석자들

같았다고 해요. 수술대 위의 강한 조명은 종교적 그림에 늘 등장하는, 하늘에서 내려오는 빛처럼 보였고요. 이런 이야기를 듣고 나면 오를랑의 수술대가 극적인 느낌의 바로크 종교미술 같은 분위기를 풍긴다는 생각이 들지 않나요?

〈성형수술 프로젝트〉를 할 때는 실제 외과 수술이 진행되기 때문에 언제나 위험이 따릅니다. 오를랑이 고집하는 국소마취는 특히 척추에 주사를 놓는 방식이라, 바늘이 잘못 들어가면 마비를 일으킬 수도 있지요. 계속되는 수술이 위험하다는 사실은 두말할 것도 없습니다. "예술이란 삶과 죽음의 문제"라는 오를랑의 말은 그냥 하는 소리가 아니에요.

작품 제작비도 상당합니다. 수술비와 촬영비, 의상 제작비뿐만 아니라 실시간으로 영상을 송출하기 위한 기술 장비 비용 등이 들어가니까요. 그렇다고 작품을 판매하기가 쉬운 것도 아니고요. 비싼 수술비를 충당하기 위해서 오를랑은 작품의 사진과 영상에 대한 권리를 팔고, 인터뷰를 할 때 소정의 돈을 받습니다. 1992년 시드니비엔날레에 프랑스 대표로 참가했을 때는 수술하면서 나온 자신의 액체화된 살점과 피를 샘플로 만들어서 전시하기도 했는데, 두 번 남은 수술 비용을 모으기 위해서였습니다.

나는 왜
성형수술을 하는가

오를랑은 도대체 왜 이렇게 위험하면서 돈도 되지 않는 일을
하는 걸까요?
설마 오를랑이 아름다워지기 위해 성형수술을 받은 것이라고는
생각하지 않으시겠지요. 물론 오를랑이 성형수술을 반대하거나
옹호하려는 메시지를 전하고자 이런 작업을 하는 것도 아닙니다.
오를랑이 자신의 몸을 자신의 뜻대로 '조각'하는 것은 본인의 이름을
스스로 바꾸거나 자기 자신을 출산하는 것과 같은 맥락입니다.
자기 자신에 대한 주체 의식을 천명하는 것이지요. 전신마취를 하지
않고 국소마취를 택하는 것은 이러한 오를랑의 의도를 극대화합니다.
무의식 속에서 의사의 손에 모든 것을 맡기지 않고, "0.5mm 옆으로요.
조금 더 비스듬히요."라고 주문하며 수술 과정을 진두지휘하는 식으로
주도권을 놓지 않으니까요. 그런가 하면 이 작품은 아름다움에 대한
개념을 흔들어 놓습니다. 아름다움의 기준대로 그려진 명화의 부분을
모아 놓았는데 그다지 아름다워 보이지 않잖아요. 이를 통해 우리가
믿는 아름다움의 기준이 절대적인 것이 아님을 깨닫게 되지요.
그러나 오를랑은 〈성형수술 프로젝트〉의 목적이 미에 대한 관념을

바꾸는 것에 있지는 않다고 말합니다. 그가 원하는 것은 미에 대한 관념이 다양하다는 사실을 세상에 널리 알리는 거예요. 명화, 만화, 비디오게임, 잡지, 텔레비전에서 보이는 아름다움과는 다른 이미지를 만들어서, 아름다움을 다르게 생각할 수 있는 길을 열어 주고 싶다는 것이지요. 미에 대한 관념을 바꾸는 것과 다른 아름다움이 있음을 알려 주는 것. 이 둘은 언뜻 비슷해 보이지만 사실은 많이 달라요. "네가 생각하는 아름다움의 기준은 틀렸어! 이게 맞아!"라고 강요하는 게 아니라, "이런 것도 아름다울 수 있어." 하고 의견을 제시하는 것이지요.

사실 아름다움이라는 개념에 대해 논하는 예술가들은 많습니다. 그중에서 특히 오를랑의 작품이 눈에 띄는 데에는 성형수술이라는 파격적인 방식이 한몫했지요. 충격적이고 새로운 방법이었을 뿐만 아니라 작가의 의도를 제대로 드러내 주었으니까요.

덧붙여 오를랑의 〈성형수술 프로젝트〉를 통해 미술사적으로 중요하게 짚어 볼 점이 있습니다. 20세기 후반부의 키워드들이 오를랑의 작업에 담겨 있거든요. 그중 하나는 '경계의 확장'입니다. 20세기 미술사는 미술의 재료와 개념을 확장하는 방향으로 전개되었어요. 이전에는 물감과 종이·캔버스만을 사용했다면, 20세기 들어서는 신문지나 벽지 같은 이차원적인 물질부터 타이어, 노끈, 철판 등 삼차원의

물질까지 미술의 재료로 편입되었지요. 이런 경향은 더욱 가속화되어 순수미술의 재료라고는 전혀 생각하지 못했던 것들이 주요 재료로 쓰이기 시작했습니다. 오를랑이 활발한 활동을 펼치기 시작하는 1960년대부터는 퍼포먼스가 미술의 장르로 자리 잡으면서 '신체'가 재료가 되는 경향이 큰 흐름을 형성했어요. 시간이라는 비물질적 요소를 비롯하여 무대와 관객도 미술 작품의 구성품이 되었지요. 오를랑은 자신의 몸을 재료로 삼았고, 여기에서 한발 더 나아가 성형수술이라는 의학 기술까지 미술로 끌어들였습니다. 재료의 확장이라는 커다란 흐름에 동참하면서 세부적인 내용에서 차별화에 성공한 것이지요.

20세기 후반의 키워드 두 번째는 '정체성에 대한 탐구'입니다. 1990년대 이후로 국제화 시대가 본격적으로 열렸어요. 교통이 발달하고 경제적인 여유가 생기면서 국제 비즈니스와 여행이 빈번해졌고, 인터넷의 발달로 세계가 얽히기 시작했지요. 그러면서 서로 다른 문화권끼리 충돌하는 상황에 맞닥뜨리게 되었어요. 이러한 경향을 반영하여 1990년대 많은 미술가들은 문화적 충돌에서 오는 정체성의 문제를 다루기 시작했지요. 자기 자신에 대해 끊임없이 고민하는 오를랑의 작업 또한 이런 시대적인 흐름과 맥을 같이한다고 볼 수 있어요.

새로운 나를 찾는 도전을
멈추지 않는다

성형수술 프로젝트의 대장정을 마무리한 뒤인 1990년대 중반부터
최근까지, 오를랑은 미술의 재료를 또다시 확장하고 있습니다. 사진을
합성하고 증강 현실 등을 도입하며 작업 세계를 넓혀 나가고 있어요.
매체는 달라졌지만, 그 중심에는 이전부터 고민해 오던 정체성에 대한
탐구가 일관되게 자리하고 있습니다.

1998년에 발표한 〈자기 교배 시리즈〉를 예로 들어 볼게요. 이 작품은
아스테카나 마야 같은 특정 문명의 미적 기준이 되었던 얼굴과
오를랑 자신의 얼굴을 디지털 합성하여 만든 결과물이에요. 시대와
지역을 넘나들며 새로운 자신을 만들어 낸다는 일관된 주제 의식을
바탕으로, 디지털 합성사진이라는 새로운 매체를 시도한 것이지요.
그렇게 다시 한번 매체의 확장이 이루어졌어요. 나아가 오를랑은
호주의 과학기술연구소와 협업해 자신의 피부 세포와 흑인의 태아
세포, 포유동물의 세포를 교배해서 배양한 새로운 세포를 영상으로
담아내기도 했어요. 인간과 동물을 결합해 새로운 '나'를 만드는
실험을 한 것인데요. 과학과 기술, 예술이 융합되었다고 할 수
있습니다.

그런가 하면 '베이징 오페라'라고 불리는 경극의 분장과 자신의
얼굴을 합성한 사진 작품도 있어요. 순식간에 가면을 바꾸는 베이징
오페라의 특징에서 영감을 받은 작품이에요. 오를랑의 얼굴에 다양한
경극 가면들이 겹쳐져 있는 디지털 합성사진 시리즈지요. 작품을
통해 중국과 프랑스의 문화가 겹쳐지고, 남성과 여성, '타인'과 '나'의
경계가 흐려지는 등 새로운 모습이 보여요. 이처럼 오를랑은 계속해서
세상이 정한 경계를 넘나들며 새로운 자신의 모습을 탐험하고 있어요.

기술적으로도 증강 현실을 도입하며 색다른 시도를 했는데요. 증강 현실 어플리케이션을 활용하여 관람객의 태블릿과 스마트폰에 오를랑의 아바타가 출연하게 했습니다. 관람객은 이 3D 아바타와 함께 사진 촬영을 할 수도 있답니다.

최근에 오를랑은 〈오를랑노이드〉라는 로봇을 만들었습니다.
오를랑을 그대로 복제해 놓은 듯한 모습의 꽤 똑똑한 로봇이에요.
〈오를랑노이드〉는 몸에 부착된 세 대의 카메라와 운동 감지
센서를 통해 관람자를 인지하고 말을 걸어요. 오를랑의 목소리로
노래를 하고, 춤을 추기도 하지요. 이 로봇을 통해 오를랑은 이제
'사이보그'라는 또 다른 '나'를 만들어 냈어요.

고정관념에 질문을 던지며
예술을 통해 저항한다

오를랑의 작품을 보며 '이렇게까지 해야 할까.' 싶은 마음이 들지도
모르겠습니다. 현대미술사를 전공하면서 독특한 작품을 많이 봤다고
생각하는 저도 오를랑의 작품 사진은 여전히 편하지 않거든요.
그러나 한편으로는 '오죽하면 이렇게까지 했을까.' 싶은 마음도
있어요. 오를랑이 이렇듯 극단적이고 충격적인 방식을 통해 메시지를
전달하고자 한 것은 그만큼 현대사회에서 자신의 주체성을 지키며
살기 어렵다는 사실을 증명해 주기도 합니다.
이쯤에서 오를랑이 갖고 있는 미술에 대한 신념을 살펴볼 필요가
있어요. 그는 미술이 갖고 있는 사회적 역할에 대해 늘 고민해
왔습니다. 오를랑은 미술이 결코 집에 걸어 두는 장식품에 그치지
않는다고 믿는 사람이에요.

"나에게 예술이란 일종의 저항이다. 고정관념에 질문을 던지며,
기존의 규범과 상식을 뒤흔드는 것이다. 예술은 우리에게
편안함을 주거나 우리가 이미 알고 있는 것을 보여 주기
위해 존재하지 않는다. 사회에서 받아들여지지 않을 위험을

무릅써야만 하고, 우리에게 친숙하지 않은 세상을 보여 주는

것이 예술이라 생각한다."

저항하고, 기존의 규범과 상식을 뒤흔들며, 친숙하지 않은 세상을
보여 주는 것. 오를랑이 생각하는 예술은 이렇습니다. 그의 작업은
초기부터 지금까지 무려 50여 년 동안 이 신념을 일관되게 담아내고
있어요. 신념과 삶, 그리고 작품이 일치한다는 점에서 진정성 있는
작가라고 평가할 수 있을 거예요.
지난 반세기 동안 당대의 첨단 기술을 적극적으로 이용하여
현대미술의 영역을 확장하고, 꾸준히 주체적으로 자신의 정체성을
탐구해 온 오를랑. 때로는 목숨을 내놓는 각오로 작품 활동을 해 온
그의 여정은 아직 끝나지 않았습니다.

엄마, 그 깊고
무거운 존재에 대하여

Louise Bourgeois

Jung ChanYeong

Rhee SeundJa

루이스 부르주아

정찬영

이성자

09

우리 엄마는 거미랍니다

루이스 부르주아

얼마 전에 일곱 살 딸아이에게 전래 동화 그림책 여섯 권을
선물했어요. 앉은자리에서 그림을 쭉 펼쳐 보더니 읽어 달라고
가져오더라고요. 한 권만 빼고요. 읽기 싫다는 책의 제목을 보니
『청개구리』더군요. 청개구리 이야기 아시지요? 엄마 말이라면 만날
반대로 하던 청개구리 말이에요. 청개구리에게 "나를 양지바른 데
묻어 다오." 하면 분명 물가에 묻을 것이라 생각한 엄마 개구리는
"나를 물가에 묻어 다오."라고 했고, 엄마가 돌아가신 뒤에야 철이 든
청개구리는 그만 정말로 엄마를 물가에 묻었다는 옛이야기지요.
표지만 보고도 청개구리 이야기라는 걸 알아챈 딸내미는 "엄마 죽는
거 싫어~."라고 말하더라고요. 딸아이 눈에는 눈물이 그렁그렁했지요.
이 아이에겐 엄마라는 존재가 이렇게 중요한 거구나 싶었습니다.
이토록 엄마를 사랑해 주는 딸이 고맙기도 했고요. '엄마'라는 존재는
참 깊고 무겁다는 생각이 듭니다. 문득 여러분에게 묻고 싶어집니다.
엄마는 어떤 의미인가요? 당신은 당신의 '어머니'를 어떻게
기억하시는지요?

여기, 자신의 어머니를 거미로 묘사한 미술가가 있습니다. 아름다운
모양의 나비도 아니고 거미라니 흠칫할 수도 있겠지만, 그의 삶을
따라가다 보면 이보다 더 잘 어울리는 비유는 없다고 수긍할 거예요.
자신의 어머니를 거미로 묘사한 미술가는 루이스 부르주아Louise
Bourgeois, 1911~2010입니다. '거미 여인'이라는 별명을 갖고 있었던 그의
작품과 생애를 한번 따라가 볼게요.

어머니의 병, 아버지의 외도…
그리고 그 사이의 루이스 부르주아

1911년 12월 25일, 크리스마스에 태어난 루이스 부르주아는 파리
근교의 한 시골 마을에서 유년 시절을 보냈습니다. 부르주아의
부모님은 태피스트리(색색의 양털실로 그림을 짜 넣은 벽걸이 천)를
수선하는 일을 생업으로 삼았어요. 아버지가 전체적인 경영을
맡아보고, 어머니는 망가진 태피스트리를 복원하는 역할을
담당했지요. 부르주아는 열두 살 무렵 어머니에게 태피스트리를
수선하는 방법을 배웠어요. 집 옆에 흐르는 강물에서 실 하나하나에
색을 예쁘게 물들이는 법도 배웠습니다. 서툴던 바느질도 점차

능숙해졌어요. 어머니와 루이스 부르주아는 커다란 태피스트리를
벽에 걸어 두고 그 앞에 나란히 앉아 도란도란 바느질하는, 사이가
무척 좋은 모녀였지요.

그러나 부모님의 부부관계는 위태로웠어요. 어머니가 1918년에
유럽을 휩쓸었던 스페인 독감에 걸리면서 부부 사이가 나빠졌거든요.
어머니는 10년이 넘는 시간 동안 방 안에서 병으로 고통받았습니다.
건강이 극도로 나빠진 어머니는 의욕을 잃었고, 권위적인 아버지와
아픈 어머니 사이에 갈등이 생겨났지요.

그러는 와중에 아버지는 부르주아에게 영어를 가르쳐 주던
가정교사와 외도를 했지요. 심지어 자신의 아이를 임신한 가정교사를
영국으로 쫓아내기까지 했어요. 이 사실을 부르주아도 알게 되었지요.
모든 것을 참고 넘기는 어머니도 보았습니다. 어린 부르주아에게는
결코 잊을 수 없을 만큼 충격적인 사건이었어요. 부르주아의
마음속에는 아버지에 대한 엄청난 적개심이, 그리고 어머니에 대한
한없는 연민이 생겨났어요.

대학에 진학할 때 부르주아는 미술이 아닌, 수학과 기하학을 전공으로
선택했어요. 인간 감정의 변덕스러움, 그 소용돌이가 주는 상처를
직접 겪은 부르주아였기에 이성적이고 논리적인 법칙이 지배하는
분야를 더 선호하게 된 것이지요.

부르주아의 삶에 변곡점이 된 것은 엄마가 아프다는 소식이었습니다.
그는 재빨리 본가로 돌아와 어머니를 극진히 간호했지만, 어머니는
결국 숨을 거두었지요. 1932년, 부르주아가 스물두 살일 때였어요.
이 사건은 부르주아가 전공을 바꿔 미술을 시작하게 만들었어요.
수학과 기하학의 논리적인 법칙들이 그를 전혀 위로해 주지
못했거든요.
부유한 집안이었음에도 불구하고 부르주아는 본인이 직접 학비를
벌며 미술 공부를 시작했습니다. 어릴 때부터 가정교사에게
영어를 배웠기 때문에 통역을 할 수 있었고, 이를 바탕으로 루브르
박물관에서 관광객에게 도슨트 역할을 하면서 미술 수업을 지속해
나갔지요.

어머니, 여성, 인간을
작품에 담다

루이스 부르주아는 미국으로 이주하면서부터 본격적으로
미술가로서의 삶을 살기 시작했습니다. 대학 졸업 후 미국인
미술사학자 로버트 골드워터를 만나면서 결혼에 이르렀고,

남편을 따라 미국에 자리를 잡게 되었어요. 뉴욕에서 부르주아는
예일대학 아트스튜던트리그에 입학해, 회화를 배우고 조각과 판화를
시도했습니다.

비록 첫 번째 개인전은 별다른 주목을 받지 못했지만, 부르주아는
작품 활동을 계속해 나갔어요. 점차 작가로서의 연차가 더해지면서
보다 솔직한 자기 자신의 이야기를 작품 속에 풀어내기 시작했는데요.
바로 여전히 부르주아의 마음속에 가장 크게 자리하고 있는, 그의
어머니로부터 비롯된 이야기였습니다. 평생 집안의 대소사를
돌보았지만, 남편에게서 사랑과 존중을 받지 못했던 어머니를
지켜보며 느꼈던 생각들을 작품 속에 담았지요.

대표적인 작품이 〈여성 집〉이에요. 제목 그대로 집이 여성의 머리를
가두고 있는 모습이 보이네요. 얼굴은 가려져 있지만, 몸은 밖으로
나와 있기에 이 사람이 여성임을 알 수 있습니다. 작품이 정확히
무엇을 뜻하는지 알 수는 없지만, 집 안에 머리가 박힌 채 누워 있는 이
여자가 얼마나 답답할지는 쉽게 상상해 볼 수 있을 듯해요.

무엇을 의미하는 그림일까요? 페미니즘적 관점에서 바라본 해석이
가장 일반적입니다. 여성이 집에 갇혀 사회로 나가지 못하는 상황을
뜻한다고 보는 시각이지요. 실제로 당시 가정주부들은 대부분 가정에
속해 있어야만 했어요. 작품 속 여인의 눈과 입과 귀는 모두 통제되고

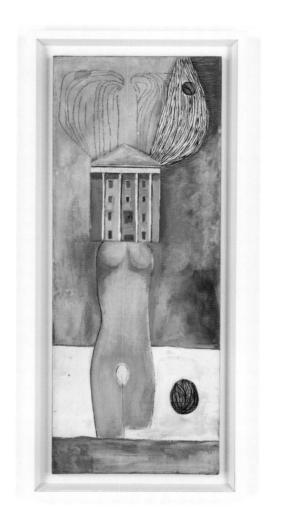

있기 때문에 집 밖의 일은 알 수 없고, 소통할 수도 없습니다. 또한 집이 머리를 잠식하고 있다는 점은 '여성이 온통 가정에 대해서만 생각한다'는 뜻도 됩니다. 한발 더 나아가 '여성의 정체성이 가정으로 대변된다'는 의미로 해석할 수도 있고요.

미국의 페미니스트이자 사회운동가인 베티 프리던은 1963년에 출간한 자신의 저서 『여성성의 신화』에서 미국 중산층 가정주부들이 자기 정체성을 잃는, 소위 "이름이 없는 문제"를 겪는다고 진단했습니다. 부르주아의 〈여성 집〉에 나오는 여성을 가정주부라고 본다면, 부르주아의 작품과 베티 프리던의 책이 말하고자 하는 바는 같은 맥락에 있다고 보면 될 듯해요.

부르주아의 〈여성 집〉에 대한 페미니즘적 해석은 당시 많은 이들의 공감을 얻었어요. 미국의 평론가 루시 리파드가 1976년에 출간한 책, 『중심으로부터: 여성 예술에 관한 페미니즘 에세이From the Center: Feminist Essays on Women's Art』의 표지를 장식하면서 〈여성 집〉에 대한 페미니즘적 해석은 거의 정설처럼 굳어지게 되었지요. 이때부터 부르주아도 여성주의 미술 운동의 아이콘으로 확실히 자리 잡게 되었습니다.

그렇지만 다른 관점에서 〈여성 집〉을 설명할 수도 있어요. 이것이 꼭 가정주부가 겪는 고통을 나타낸 게 아니라, 인간이 보편적으로 겪는 감정을 보여 주는 것이라는 해석이지요. 작품 속 건축물을 가정집이

아닌 하나의 보편적인 건물로 해석하면, 이는 '가정'보다 더 큰 범위인 '사회'로 확장될 수 있어요. 그럼 작품은 여성 문제에 그치지 않고, 사회 안에서 겪는 개인의 갈등에 대한 이야기로 해석될 수 있지요. 모르긴 몰라도 루이스 부르주아는 이런 해석을 더 선호했을 것 같아요. 평소 그는 자신의 작업이 남성이나 여성 한쪽에 국한되지 않았다고 이야기했거든요. 이런 맥락에서 보면 〈여성 집〉은 인간이 사회에서 느끼는 고립감, 단절감, 외로움, 답답함 등을 표현한 작품이 됩니다.

사실 어느 한쪽이 맞는지 논쟁하는 것은 의미가 없다고 생각해요. 부르주아의 작품을 페미니즘적인 관점에서 해석해도 좋습니다. 물론 작품을 더욱 보편적인 관점에서 확장해도 되고요. 감상에 단 하나의 정답은 없으니까요.

엄마,
그 깊고 무거운 존재에 대하여

서두에 이야기한 부르주아의 거미 작품은 1990년대 후반부터 나타납니다. 작품 제목은 〈마망Maman〉이에요. 프랑스어로 '엄마'라는

뜻이지요. 전 세계에 총 7점이 있는데, 영국 테이트모던미술관,
캐나다 국립미술관, 에스파냐 구겐하임빌바오미술관,
카타르 국립컨벤션센터, 일본 도쿄의 모리미술관, 미국
크리스털브릿지박물관, 그리고 우리나라 삼성미술관리움에 설치되어
있습니다.

루이스 부르주아는 작품 크기를 9.1미터, 즉 건물의 2~3층 높이에
이르도록 만듦으로써 거미를 하나의 거대한 기념비로 만들었어요.
일개 곤충을 이렇게까지 큰 작품으로 만든 것도 새롭지만, 거미에
'엄마'라는 이름을 붙이다니 더욱 놀랍습니다. 그가 거미를 보며
자신의 어머니를 생각했기 때문인데요. 도대체 '엄마'와 '거미' 사이에
무슨 공통점이 있을까요?

먼저, 루이스 부르주아는 자신의 어머니와 거미 모두 실을 뽑아
가정을 보살핀다는 점에서 공통점을 발견했어요. 부르주아의
어머니는 실을 염색하고 그것을 천에 깁는 태피스트리 수선 일을
했지요. 거미 또한 자신의 몸에서 실을 뽑아 집을 짓고 보수해요.
양쪽 모두 누군가 망가뜨린 것을 실을 가지고 고치는 일을 하지요.
그런가 하면 부르주아는 인간에게 해로운 모기 같은 곤충들을
잡아먹는 거미의 특성이 자녀에게 유해한 요소들을 막으려는 엄마의
본능과 닮았다고 보았어요. 부르주아의 어머니 역시 아버지의

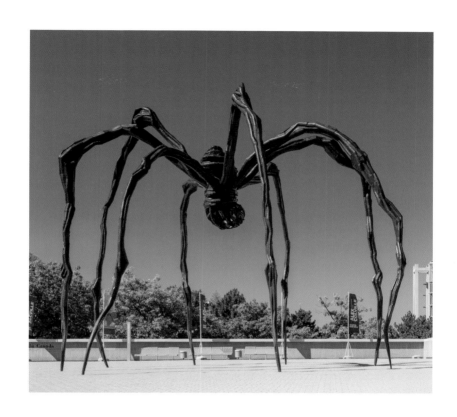

폭언이나 외도 때문에 어린 딸이 다치지 않기를 바랐겠지요. 그는
이런 어머니의 마음을 읽어 낸 거예요. 마지막으로 부르주아는 암컷
거미의 희생정신에서 엄마를 떠올리기도 했습니다. 염낭거미 같은

특정 거미의 경우, 알에서 부화한 새끼들은 어미의 몸을 먹으며 자란다고 해요. 새끼들이 성장하면서 엄마 거미는 껍질만 남게 되고요. 부르주아는 자신을 다 내어 주면서 새끼를 길러 내는 암컷 거미의 희생에서 자신의 어머니, 그리고 그 시대 어머니들의 삶을 떠올린 것이지요.

이러한 내용을 루이스 부르주아의 언어로 직접 들어 보면 이렇습니다.

"거미는 나의 어머니께 바치는 송시입니다. 어머니는 나의 가장 친한 친구이기도 했지요. 거미처럼, 내 어머니는 베틀에서 베를 짜는 사람이었습니다. 우리 가족은 태피스트리 복원 사업을 했고 내 어머니는 공방의 책임자였어요. 거미처럼, 내 어머니는 매우 영리했습니다. 거미는 모기를 잡아먹는 친근한 존재지요. 우리는 모기가 질병을 퍼뜨린다는 것을 알고 있고, 그것을 원하지 않아요. 그래서 거미들은 우리를 돕고 보호하는 거예요. 내 어머니처럼 말이에요."

〈마망〉은 전통적인 어머니상과 형식 면에서는 정말 달라요. 어머니를 인자하고 온화한 모습이 아닌, 어찌 보면 흉측스러운 곤충으로 묘사하니까요. 어머니라는 주제의 작품이라면 어쩐지 부드러운

질감의 재료를 사용할 법한데, 딱딱하고 차가운 철과 청동을
사용했다는 사실도 신선해요.

반면에 조금 날을 세워 보자면, 어머니를 묘사하는 내용은 이전의
여러 어머니상과 크게 다를 바가 없어요. 전통적인 어머니상과
부르주아의 〈마망〉 모두, 자녀를 위해 인내하고 자신의 삶을 통째로
내어 주는 어머니의 희생을 강조하고 있으니까요. 부르주아의
어머니를 비롯한 그 세대가 그렇게 살았고, 그러한 삶에는 박수를
보낼 만합니다. 그러나 한편으로는 작품을 해석할 때 어머니의 희생을
지나치게 미화하거나 은근히 강요하지 않도록 조심해야 할 것 같아요.

내 마음속의 어머니는
어떤 모습일까

부르주아의 인생 마지막 10년 동안 그는 책을 만드는 데
몰두했습니다. 기존의 책과는 다른 형태예요. 부르주아의 책은 종이와
펜이 아닌, 헝겊과 실로 만들어져 있습니다. 그중 총 36페이지로
구성된 〈망각의 시〉는 부르주아가 천으로 작업한 첫 번째 책이라
더욱 의미가 깊어요. 책의 페이지는 모두 부르주아가 1920년대부터

차곡차곡 모아 온 천으로 되어 있지요.
헌 옷과 행주, 수건, 잠옷, 스타킹 등 모두 자신이
직접 사용하던 것들이에요. 모든 페이지가
추상화이기 때문에 책의 내용을 단번에
파악하기는 힘들지만, 천이 주는 말랑말랑하고
부드러운 느낌과 손으로 한 땀 한 땀 바느질한

데서 시간과 품을 가득 들인 정성을 느낄 수
있습니다. 오래된 천이 주는, 지나간 시간이 주는 아스라한 느낌도
받을 수 있고요.
부르주아는 천 하나하나에 얽힌 추억을 책으로 엮었다고 설명했어요.
어릴 때부터 어머니와 태피스트리 작업을 했기에 천에 얽힌 특별한
기억이 더욱 많았을 테고, 바로 그 추억을 헝겊 책이라는 형태로 엮어
낸 것이겠지요. 부르주아는 특히 바늘에 많은 의미를 두었습니다.
찢어진 천을 말끔히 수선해 주는 바늘이 자기 과거의 상처 난 기억
역시 회복시켜 주기를 바랐거든요. 이것이 바로 작품에 바느질을
적극적으로 사용한 이유였습니다. 100세의 나이로 생을 마친
부르주아는 "예술가가 된 것은 축복이었다."라고 말했는데, 이는
스스로 예술을 통해 아픈 상처를 치유했다는 말이 아닐까 싶어요.
부르주아의 작품 전반에는 어머니와의 추억, 연민, 또 사랑이 녹아

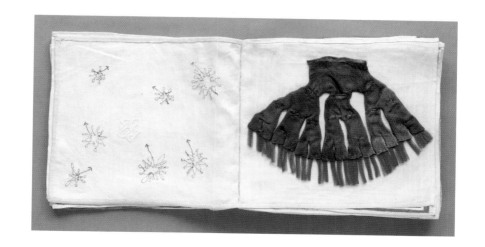

있습니다. 평생 일관되게 자신의 이야기를 자신만이 할 수 있는
방법으로 풀어냈지요. 그 개인적인 경험과 내밀한 감정이 타인에게도
공감을 불러일으킨다는 점이 부르주아의 작품이 세계적으로 사랑받는
이유일 겁니다.

글을 마무리하기 전에, 다시 처음 질문으로 돌아가 볼게요.

당신에게 어머니는 어떤 의미인가요? 당신 마음속의 어머니는 어떤
모습인가요? 부르주아의 작품을 보며 각자의 방법으로 어머니를
생각하고 그려 보기를 제안해 봅니다.

'일하는 엄마'로 그림을 그린다는 것

정찬영

이번에는 〈소녀〉라는 그림 한 점으로 이야기를 시작하려 합니다.
앳된 소녀가 쪼그리고 앉아 화면 밖을 응시하고 있네요. 긴팔 소매에
양손을 넣은 걸 보니 쌀쌀한 기운이 도는 듯합니다. 소녀의 앞뒤에 핀
할미꽃이 이른 봄임을 알리고 있군요. 뒤쪽에는 바구니가 자리하고
있네요. 아마도 소녀는 봄나물을 캐러 나왔다가 잠시 자리에 앉은
모양입니다. 머리가 흐트러질 만큼 열심히 돌아다녔나 봐요.
〈소녀〉는 1935년에 완성된 작품입니다. 현재 원본은 없고, 원색
도판과 초본만 남아 있지요. 이 그림이 그려진 일제강점기에
미술계에서 인정하는 '성공'은, 조선총독부가 주최하는
'조선미술전람회'라는 공모전에서 수상하는 것이었어요. 조선 사람이
화가로 등단할 수 있는 공식적인 등용문 역할을 했던 제도이자
화가의 입지를 공고히 다질 수 있는 거의 유일한 관전官展이었습니다.
박수근이나 나혜석처럼 오늘날에도 유명한 화가들이
조선미술전람회를 통해 이름을 알리기 시작했지요. 〈소녀〉는 바로 그
조선미술전람회에서 특선과 더불어 최고상인 창덕궁상을 받는 영예를

끌어안았던 작품입니다.

당시 작품을 그린 사람도 화제에 올랐는데요. 그것은 작가가
정찬영1906~1988이라는 여성 화가였기 때문입니다. 그때는 여성 화가의
존재가 흔하지 않았어요. 기생이 아닌, 어엿한 집안의 아가씨가 화가로
등단하는 일은 더욱 드물었고요. 존재 자체가 희귀한 '규수' 여성
화가가 조선미술전람회에서 최고상을 탄 사건은 세상이 깜짝 놀랄
만한 일이었지요.

게다가 〈소녀〉는 상대적으로 보수적인 경향이 강했던 한국화 부분에
출품한 작품이었습니다. "최고상을 받은 화가가 여자라고? 도대체
무슨 그림을 그린 거지? 어떤 사람인데?" 이런 세간의 호기심을
불러일으키기에 충분했습니다. (참고로 서양화와 한국화의 구분은 대개
재료에 따릅니다. 쉽게 말해 캔버스에 유화를 올린 것은 서양화, 종이에 먹을
사용하거나 분채 가루를 물에 개어 색을 입힌 작품은 한국화라고 분류하지요.
〈소녀〉는 후자에 속합니다.)

정찬영이 조선미술전람회에서 입상한 것이 처음은 아니었습니다.
1929년 제8회 조선미술전람회에서 〈수련(연못가)〉으로 입선하면서
데뷔했고, 1931년에는 제10회 조선미술전람회에서 〈여광麗光〉으로
특선을 차지했습니다. 화가로서 탄탄한 입지를 쌓아 올리다가 드디어
창덕궁상까지 거머쥐게 된 것이지요.

그런데 더욱 놀라운 사실이 있습니다. 그가 창덕궁상을 받고 나서 2년 뒤인 1937년에 〈공작〉이라는 작품을 출간한 뒤로는 더 이상 공식적인 화가로서의 행보를 보이지 않았다는 점입니다. 승승장구하던 정찬영이 돌연 붓을 놓아 버린 것인데요. 아니, 한창 잘나가던 때에 왜 갑자기 그림을 그만둔 걸까요? 탄탄대로를 마다한 이유가 도대체 뭘까요? 이번에는 정찬영이라는 한 예술가의 삶을 따라가며, 그 이유를 찾아볼게요.

결혼이라는 새로운 여정에도 나는 일을 그만두지 않을 것이다

정찬영은 유복한 어린 시절을 보냈습니다. 1906년 평양에서 3남 2녀 중 막내로 태어나 서문여자고등학교를 졸업하고, 사립 숭현여학교에서 교사 생활을 했어요. 그 당시 여자로서 계속 교육받고, 또 선생님까지 된 것은 집에서 그만큼 지원해 주었기에 가능했지요. 무엇 하나 부족함 없는 안정적인 생활이었지만, 사실 정찬영은 그림이 그리고 싶었습니다. 결국 상경하여 경성미술전문학교에 입학했지요. 그러다 학교가 문을 닫으면서

1926년경부터는 개인 교습을 받기 시작했습니다. 채색 한국화로
명성이 자자했던 이영일의 문하생으로 들어갔지요. 이전에 이영일은
조선미술전람회의 심사 위원으로도 활동했던 일본 화가 이케가미
슈호의 문하생이었습니다. 스승의 계보를 따져 보면, 정찬영은
일본 채색화를 간접적으로 배운 셈이지요.

이영일 아래에서 채색 한국화를 배우며 정찬영은 화가로서
빠르게 성장합니다. 그리고 그림을 배우기 시작한 지 3년 만에
조선미술전람회에서 〈수련〉으로 입선하게 되었어요. 정찬영의 나이
스물넷의 일입니다. 그때 조선미술전람회는 총 133점의 출품작 중
31점을 입선작으로 뽑았으니, 4 대 1 정도의 경쟁률을 뚫은 것이지요.
화가로 등단하고 1년 뒤에는 그의 인생에 또 다른 변화가 생깁니다.
결혼을 하게 된 거예요. 그런데 정찬영은 남편에게 '가정을
이루더라도 작품 활동은 계속한다'는 조건을 걸었다고 해요. 그림을
향한 열정이 얼마나 컸는지 엿볼 수 있는 말이지요. 동시에 당시
여성이 결혼과 일을 병행하기 쉽지 않았다는 사실도 짐작하게 하는
대목입니다.

정찬영은 결심한 대로 결혼 후에도 작품 활동을 멈추지 않았습니다.
아니, 오히려 그림 그리기에 더욱 열중했지요. 결혼했던 해에
조선미술전람회 9회에 나가서 입선했고, 그 뒤로도 10·12·14·16회에

꾸준히 출품했답니다. 민간 전시회였던
서화협회전람회에도 세 차례나 참여했습니다.
참여만 한 것이 아니지요. 출품하는 족족 상을
탔답니다.

그가 돈을 벌기 위해 그림을 그린 것은 아닙니다.
그림을 그리라고 누가 시킨 것도 아니에요.
이렇게 자발적으로 계속해서 그림을 작품
활동을 한 것을 보면, 그에게 그림이 얼마나
큰 의미였는지 알 수 있습니다. 그림을 향한
정찬영의 열정과 의지는 의심할 나위 없이
대단했던 것 같아요.

정찬영은 그림으로 점차 명성도 얻고, 세간의
주목도 심심찮게 받았지요. 당시 신문과
잡지에는 정찬영에 대한 기사가 여러 차례
등장했어요. 그중 조선미술전람회 10회전을
앞둔 때의 인터뷰가 눈에 띕니다. 출품을 앞두고
정찬영은 기자에게 이렇게 말했어요.

"금년에는 두 점을 내려고 합니다. 한 점은 〈모란〉인데
그것은 다 그렸고, 지금 그리는 이것은 보시는 바와 같이
나무에 앉은 공작인데 아직 완성할 날이 멀었습니다.
금년에는 꽤 촉박하게 되었습니다. 그림의 제목은
'여광'이라고 붙이려고 합니다."

결혼이라는 새로운 삶의 여정이 시작되었음을 감안하면
"금년에는 꽤 촉박하게" 된 이유를 쉽게 짐작할 수 있습니다.
정찬영이 말을 마치자마자 옆에 있던 스승 이영일 화백이 덧붙입니다.
"찬영 씨는 한평생 그림에 몸 바치리라고 생각합니다. 어떻게
열심인지 그렇게 하고서야 성공이 없을 리가 있겠습니까."
제자의 열정을 칭찬하며 화가의 길을 계속 걷기를 바라는
응원이었습니다.
시간이 부족하다고 어려움을 토로했지만, 정찬영은 〈여광〉으로
특선을 받습니다. 6·25전쟁 때 작품이 소실되어 지금은 초본과
도판으로밖에 확인할 길이 없지만, 같은 소재를 그린 〈공작〉을
참고해 보면 힘차고도 섬세한 작품이었으리라 짐작할 수 있습니다.
《동아일보》는 정찬영이 특선을 받은 사실을 크게 보도했어요.
〈여광〉은 "조선 여자로서 동양화에 처음 특선의 영예를 차지한

작품"이라고 강조했지요. 여성 화가가 드물던 시절, 정찬영에게
쏟아지는 관심과 호기심은 정말 대단했습니다.

'그림' 하나만이 중요했는데
이제는 온 마음을 다할 수 없네

그런데 그간 정찬영의 내면이 그리 편하지만은 않았던 것 같습니다.
다음은 결혼을 한 지 3년 만의 고백입니다.

> "결혼 전에는 그야말로 그림에 전심전력이었지요. 그렇지만
> 지금은 살림이 복잡해지고 아기까지 있고 보니 그림 그리는
> 마음이 삭갈려서(헷갈려서) 도무지 열중되지 않습니다. 열이
> 적어지고 마음이 해이해져요. 창경원에 가서 새를 그리다가도
> 아주 열중해서 스케치하는 눈 위로 시계바늘만 보면 벌써
> 그림 생각은 십 리 만 리 달아나고 아기 생각 살림 생각이
> 뛰어오는군요."

마음이 삭갈린다, 열이 적어진다, 해이해진다, 아기 생각 살림 생각이
뛰어온다···. 아무리 일에 대한 열정이 커도 아이를 낳은 뒤에 마음이
나뉘는 것은 어쩔 수 없는 듯싶습니다. 시와 때를 가리지 않고 아이를
돌봐야 하는 상황 때문이기도 하지만, 부모로서 핏덩이에게 마음이
가는 것은 당연한 일일 테니까요. 나의 전력全力을 다했지만,

이제 이를 배분해야 하는 때가 왔습니다.

요즘 엄마들도 똑같습니다. 아이를 낳기 전에는 일에 하루 종일 몰입할 수 있지만, 결혼하고 아이를 낳은 뒤에는 일에 집중할 시간을 확보하기가 쉽지 않습니다. 일과 육아가 양자 선택의 문제가 되지 않아야 하지만 개인의 의지만으로는 불가능하지요. 엄마가 일을 하려면 사회구조적으로 많은 부분이 뒷받침되어야 하고, 문화적으로도 성숙해야 해요. 물론 정찬영의 경우엔 가정의 협조가 컸던 것으로 보이지만, 출산 후에 일에 집중할 수 없는 마음은 충분히 이해가 됩니다.

그렇게 고군분투하던 정찬영은 1939년에 큰일을 겪어요. 둘째 아들이 사망한 것입니다. 이는 두 마리 토끼를 잡기 위해 안간힘 쓰던 정찬영에게 화가로서의 정체성을 포기하는 결정적인 사건이 되었어요. 이 일에 대해 그가 남긴 말이나 일기는 전해지지 않아요. 그러나 짐작할 수 있지요. 엄마로서 그가 느꼈을 슬픔, 자괴감, '내가 무슨 부귀영화를 누리자고 새끼도 제대로 돌보지 못하는가!' 하는 회의감, 그리고 모든 것이 자기 때문이라는 떨칠 수 없는 죄책감을 말이에요.

그림을 포기했다고
실패한 삶은 아니다

그 뒤로 화가로서의 정찬영의 활동은 찾아볼 수 없습니다. 더
이상 조선미술전람회에 출품하지도, 화가로서 인터뷰에 응하지도
않았거든요. 그는 현모양처로 살기로 마음을 굳힌 것 같습니다.
그러나 반가운 것은 그가 완전히 그림에서 손을 놓지는 않았다는
사실입니다. 정찬영은 집에서 아이들을 돌보며 한편으로는 식물
세밀화를 그렸습니다. 남편의 식물 연구를 돕기 위해서였어요.
정찬영의 남편은 도쿄제국대학 의학부 약학과 출신의 식물학자
도봉섭이었거든요. 부부는 회기동의 넓은 땅 위에 신혼집을 지어
살았는데, 여기에 여기저기서 구해 온 갖가지 식물을 심어 다양한
꽃과 나무가 있는 정원을 가꿨고, 이 정원에서 사 남매와 식물을
돌보며 정찬영은 그림을 그렸습니다.
그의 세밀화는 놀라운 관찰력과 묘사력을 보여 줍니다. 기본적으로
세밀화는 표본의 기능을 하기에 그림에서 화려한 구도 감각이나
섬세한 명암 조절을 찾아볼 수는 없어요. 하지만 그의 뛰어난 그림
실력은 세밀화에서도 어김없이 발휘됩니다. 실제 사물을 애정 어린
눈으로 들여다보고 특징을 간파하여 정확히 그려 내는, 화가의

천도백산차 애기백산차

노란만병초 흰만병초

찔 래 나 무　　　서 울 커 등 나 무

노 박 덩 굴　　　참 빗 살 나 무

대단한 역량이 뚜렷이 보이지요. 오늘날의 일러스트라고 해도 믿을
만큼 색채가 세련되었답니다. 커다란 회화 작품이라고 해도 될 만큼
크기도 굉장하고요.

이렇게 나름의 방법으로 그림 활동을 지속하던 정찬영이 완전히
붓을 놓은 것은 1950년 이후의 일입니다. 6·25전쟁 때 서울대
약학대학 학장을 지내던 남편이 납북되면서 그가 생계를 책임질
수밖에 없었거든요. 그는 미술 교사로 취직하여 생활비를 벌었어요.
바깥일, 가사와 육아 모두를 한 몸으로 감내해야 했지요. 자아실현을
위한 그림 그리기에 할애할 시간도, 에너지도, 마음의 여유도 없었을
겁니다. 식물학자인 남편이 곁에 없으니 더 이상 식물을 그릴 이유도
없었지요.

예전의 저라면 정찬영의 의지를 나무랐을 겁니다. 그리 비범한 능력을
가졌는데 더 열심히 '노오력'을 했어야 한다며 안타까워했겠지요.
화가로서의 길을 포기하고 말았으니 어쩌면 실패한 인생이라
평가했을지도 모릅니다. 그런데 지금은 아닙니다. 삶의 어떤 순간에는
그런 노력을 할 수 없는 때가 있다는 걸, 그리고 혼자서는 돌파하지
못하는 일도 있다는 사실을 알아요. 삶의 굽이굽이마다 나의 꿈이
달라질 수 있다는 사실도 이제는 알고 있지요. 지금의 저는 오히려
더 소중한 것을 지키기 위해 젊은 시절의 꿈을 놓은 정찬영의 용기와

결단력이 존경스럽습니다. 신세 한탄을 하면서 세월을 낭비하지 않은 긍정적인 성품과 지혜도 본받고 싶고요.

처음 가졌던 꿈을 이루는 것만이 진정한 성공은 아닌 것 같습니다. 세상이 정해 준 기준이 성공의 잣대도 아니고요.

긴 삶 속에서 중요한 순간마다 내게 무엇이 더 중요한지 알고 선택하는 것, 그리고 거기에 최선을 다하는 자세. 이것이 진짜 성공한 삶이 아닐까요?

그런 의미에서 정찬영은 성공한 삶을 보여 주는 또 다른 인생의 멋진 선배입니다.

자식을 책임지기 위해 붓을 들었다

이성자

이성자1918~2009라는 화가를 아시나요?

처음 들어 보는 이름인가요? 사실 미술사를 공부하는 제게도

이성자라는 이름은 낯설게 느껴졌습니다. 2018년, 저는

국립현대미술관의 회고전을 통해 이성자의 작품을 처음 만났습니다.

그리고 정말 놀랐어요. 작품이 좋아서 놀랐고, 지금껏 이런 화가를

모르고 있었다는 사실에 또다시 놀랐습니다.

1918년 태어난 이성자는 반세기가 넘는 시간 동안 프랑스와

한국을 오가며 꾸준하고 활발하게 자신만의 작업 세계를 펼쳤던

미술가입니다. 회화, 판화, 도자기, 태피스트리 등 다양한 작업을

남겼지요. 그가 작업한 유화는 1,200여 점, 판화는 720여 점이며,

도자기는 250여 점이나 됩니다. 85회의 개인전과 300회가 넘는

단체전에 참가했지요.

프랑스국립도서관은 그의 판화와 사진 145점을,

프랑스국립조형예술센터는 목판화와 유화 22점을, 우리나라

국립현대미술관은 판화와 회화 6점을 소장하고 있습니다.

그런가 하면 1991년에 프랑스정부 예술문화훈장을, 1999년에 제7회 KBS 해외동포상을, 그리고 2009년에는 대한민국 문화관광부가 수여하는 문화훈장을 받았습니다.

공식적인 이력만 봐도 중요한 화가 같지 않나요? 그런데 이성자라는 화가에 대해 우리 미술계가 진지하게 연구를 시작한 것은 몇 년 되지 않습니다. 간과되었던 예술가 중 한 명인 셈이지요. 여러분과 함께 이성자라는 화가에 대해 살펴보고 싶습니다.

자유롭고 다양한 시선으로
나를 바라봤으면

궁금한 미술가가 있다면, 먼저 그의 자화상을 보기를 권하고 싶습니다. 미술가를 이해하는 데 큰 도움이 되거든요. 자화상을 통해 미술가의 그림 스타일이나 실력을 살펴볼 수 있을 뿐만 아니라, 스스로를 어떻게 생각하는지 엿볼 수 있답니다.

이번에도 자화상을 먼저 찾아봅니다. (앞선 페이지에 자리한) 이성자의 〈나는 …이다〉라는 제목의 회화입니다. 커다란 화면 중앙에 기하학적 문양이 그려져 있습니다. 고대 문자 같아 보이기도 하네요.

캔버스 위에 물감으로 그린 것이지만 마치 나무를 조각칼로 긁은 것

같기도 하고, 돗자리를 엮은 듯한 느낌도 줍니다. 짧은 붓질을

셀 수 없이 반복해 완성한 작품이지요.

이성자는 이 작품에서 자신을 무엇이라고 드러낸 걸까요? 화가들이

자화상을 그릴 때는 대개 본인의 얼굴을 그리는 경우가 많습니다.

그런데 이성자는 이 그림에서 자신의 겉모습을 그리지 않았어요.

스스로를 '화가'나 '여성',

또는 다른 어떤 존재로 규정하지도 않았습니다.

자화상에 형상과 존재를 뚜렷이 나타내지 않은 이유는 무엇인지

궁금합니다. 아마 보는 이에 따라 '이성자'라는 존재를 다르게

받아들일 수 있도록 가능성을 남겨 둔 것이 아닐까 생각합니다.

이성자는 생전에 자기 작품의 제목을 보고, 관람자 나름대로 각자

생각을 확장해서 해석해 보기를 권유했거든요. 모두 자유롭고

다양하게 바라봐도 된다고 허락한 것이지요.

화가의 관대함에 용기를 얻어서 이성자와 그의 작품에 대한 생각을

풀어 보려 합니다.

나와 자식을 건사할 수 있는
능력을 갖추리라

"어린 시절부터 화가가 되기를 꿈꿨다"는 이야기로 시작하는 여느
화가들과는 달리, 이성자가 딱히 화가가 되기를 간절히 바랐다는
내용은 찾을 수 없습니다. 아버지 덕분에 어릴 때부터 산수화를
많이 접했고, 그림에 소질이 있어서 교실 뒷벽에 늘 그의 그림이
걸려 있었다는 정도이지요. 다만 그에게는 좀 더 넓은 세상을 보고
싶은 열망이 있었습니다. 그리하여 가정학을 공부한다는 것을
전제로 일본 유학을 허락받게 되었어요. 스물한 살에는 졸업하고
귀국한 뒤, 결혼하여 아이들을 낳았습니다. 당시 여성으로서 무난한
여정이었지요.

그런데 이성자는 서른셋의 나이에 돌연 프랑스로 건너가겠다는
결단을 내리고 비행기에 몸을 실었습니다. 오래 생각한 것도, 미리
계획한 일도 아니었습니다. 남편의 외도로 이혼하고, 전남편이
아이들을 거두게 되면서 도망치듯 프랑스행을 결정했던 거예요. 그때
이성자는 되도록 멀리 가야 한다고 생각했습니다. 프랑스어를 하나도
할 줄 모름에도 불구하고 파리로 향한 이유는 과거가 손을 뻗치지
못할 만큼 멀리, 가능한 한 멀리 떠나고 싶어서겠지요.

프랑스로 떠나면서 이성자는 새로운 땅에서 새롭게 출발하여
경제력을 갖춘 다음에 아이들 곁으로 돌아오리라 다짐했습니다. 그가
프랑스에서 처음 선택한 전공은 의상디자인이었어요. 일본에서의
전공을 살리고 싶기도 했거니와 디자인을 해야 돈을 벌 수 있으리라
생각했기 때문입니다. '나와 자식을 건사할 수 있는 능력을 갖춘 뒤에
아이들을 거두리라.' 그렇게 다짐했지요. 그런데 이성자의 재능을
알아본 프랑스 선생님이 회화를 배워 보기를 권유했고, 그는 그 말을
따라 화가의 길을 개척해 보기로 합니다.

제대로 된 회화 수업을 받는 것은 처음이었는데도 습득이 빨랐습니다.
성과도 좋았어요. 1956년 보자르 국립조형예술협회전에서 이성자의
작품인 〈눈 덮인 보지라르 거리〉가 당선되었지요. 그림을 배우기
시작한 지 3년 만의 쾌거였어요. 6층 자신의 방에서 바라본 뜰의
풍경을 그린 작품이었습니다. 프랑스의 평론가 조르주 바타유에게도
호평을 받았고, 유명 일간지 《르몽드 Le Monde》에도 소개되었어요.
이성자는 후에 이 사건을 두고 '진짜 예술가가 된 것 같았다'고
회고했습니다. 그러나 들떠 있을 수만은 없었어요. 멀리 프랑스에서
새롭게 시작한 일의 성취가 남달랐다 해도 그의 마음에는 늘
한국, 구체적으로는 한국에 두고 온 아이들이 묵직하게 자리하고
있었거든요. 자신의 예술적 행보에 취해 마음이 날아오르기에는

그리움의 무게가 너무 컸습니다.

그럼에도 불구하고 이성자는 슬픔에 매몰되지 않았습니다. 아이들이
생각날 때마다 더욱 그림에 매달렸지요. 붓질 한 번 더 하는 것이
아이들 옷 입혀 학교 보내는 것이고, 밥 한 술 더 떠먹이는 것이라고
자기최면을 걸었어요. 1960년대 초중반 그의 그림을 보면 짧은
붓 터치가 매우 많이 나타나는데, 이유가 있습니다. 아이들에게
밥을 먹이고 싶은 마음이 들 때마다 붓질을 하고, 또 하고, 또 했던
것이지요.

우리는 흔히 아이를 기르는 일을 곡식 기르기에 비유합니다. 부모는

아이를 낳아서 먹이고 입히고 양육하지요. 이 과정을 농부가
씨를 뿌리고, 물을 주고, 거름을 주며 농작물을 돌보는 것과 같은
연장선에 놓는 거예요. 그래서인지 이성자는 이 시기 자신의 그림을
'여성(어머니)과 대지'라고 이름 붙였습니다. 그의 말처럼 아이를
양육하듯, 땅을 경작하듯, 그렇게 그림을 그리던 시기였지요.

나를 옭아매던 과거에서 벗어나
그림을 그리련다

그런데 1969년부터 이성자는 더 이상 땅을 그리지 않습니다. 짧은
붓 터치로 뒤덮인 대지를 그린 그림이 이제는 나타나지 않지요. 삶의
전환점이 찾아왔기 때문입니다.
1965년, 이성자는 한국을 방문해 꿈에 그리던 아이들을 만났습니다.
그런데 15년 만에 만난 자녀들은 더 이상 '아이들'이 아니었어요.
그들은 이미 장성하여 엄마 손을 타지 않은 어엿한 청년이 되어
있었습니다. 다 큰 자식들을 보며 '아이들에게 밥 한 숟가락
떠먹인다는 의미의 붓질을 이제 놓아도 되겠다'는 생각을 하지
않았을까 싶어요. 몇 년 뒤인 1968년에는 그의 버팀목이자 마음의

고향이었던 어머니가 세상을 떠났습니다. 자신의 대지였던 어머니를
떠나보내며 이성자는 땅으로부터 완전히 자유로워졌습니다.
땅을 일구는 일 대신 그가 새롭게 시작한 것이 바로 건축이었습니다.
1960년대 후반부터 1970년대까지 이성자는 미국과 브라질 등지를
자유롭게 여행하며 새로운 도시를 경험했습니다.

이때 뉴욕 여행에서 보았던 고층 빌딩들이 많은 인상을 남겼다고
회고했어요. 세계 여러 도시의 풍경에 영감을 받아, 이성자는 하얀
캔버스 위에 그만의 도시를 만들기 시작했습니다. 그것은 서로 맞닿아
있기도 하고, 벌어져 있기도 한 요철 모양의 추상화로 완성되었지요.
앞선 시기의 작품인 〈여성과 대지〉가 중첩된 짧은 물감들로 인해
오돌토돌하다면, 〈도시〉 시리즈는 마치 판화로 찍어 낸 듯 말끔합니다.
이전 작품이 수많은 붓질로 무거워져서 땅에 박혀 있었다면, 이제
가벼워서 동동 올라갈 수 있을 것 같은 느낌이 듭니다. 묵직하던

캔버스가 한층 산뜻해진 이유는 그의 삶이 변화했기 때문이 아닐까
생각합니다. 자신을 옭아매던 과거로부터 벗어나게 되었으니까요.
보다 홀가분한 마음으로 자유롭게 여행하고, 죄책감과 미안함이 아닌
그림 자체에 집중하게 된 것이지요.

미술사적으로도 이 시기의 작품은 의미가 깊습니다. 그간 한국
미술, 특히 여성 작가들의 작품에서는 기하 추상을 찾아보기
어렵다고 생각하는 경향이 있었습니다. 그러면서 감정을 중시하는
한국인에게는 똑떨어지는 기하 추상이 맞지 않는다거나, 감성적인
여성이 시도하기에는 어울리지 않다는 설명들을 덧붙이곤 했지요.
그런데 정말 한국인은 몬드리안이나 말레비치보다 덜 이성적일까요?
여성은 남성보다 더 기하학을 어려워할까요? 이성자의 작품들은
이 질문에 대해 '아니다'라는 답을 주는 좋은 증거가 됩니다.

**땅 위의 것들에 대한 집착에서 벗어나
우주를 바라보다**

땅에서 출발하여 도시를 거친 그의 작품은 점차 하늘을, 그리고
우주를 향합니다.

이성자의 대표작으로 알려진 〈지구 반대편으로 가는 길〉 시리즈는
하늘에 대한 그림이에요. 프랑스와 한국을 오가는 비행기에서 바라본
풍경을 그림으로 표현했지요. 당시는 러시아 상공을 비행할 수 없었기
때문에, 이곳에 가려면 북극과 알래스카를 거쳐야 했습니다. 이성자는
비행기 창문을 통해 눈 덮인 산과 오로라를 보면서 받았던 감동을
작품으로 표현했지요. 오로라를 연상하게 하는 붉은빛, 푸른빛, 또는
보랏빛의 하늘 안에 만년설로 덮인 북극의 산을 그려 넣었습니다.

그리고 그 위로 〈도시〉 시리즈에서 탄생한 둥근 요철 무늬를 넣었고요.

그러는 한편, 프랑스의 투레트쉬르루라는 지역에는 자신이 그린

둥근 요철 모양의 아틀리에를 준공했습니다. 〈도시〉 시리즈의 도안

그대로를 대지 위에 옮겨 놓은 모습이지요. 이곳에서 그는 판화와 회화 작업을 했습니다. 1992년, 칠십 대의 나이에 준공된 이 작업실에 이성자는 '은하수'라는 이름을 붙였어요. 정말 오랫동안 바랐던 작업실의 모습이었지요. 이즈음부터 그는 캔버스에 우주를 담기 시작합니다. 깊이를 알 수 없는 푸른 배경 위에 아틀리에와 흡사한 모양을 그려 넣었어요. 나만의 우주라는 캔버스에 아름다운 작업실을 세운 듯합니다.

하늘과 우주를 다룬 이성자의 작품은 한결같이 산뜻합니다. 색채가 명랑하고, 그려 넣은 기호들은 부유하며, 에어브러시와 아크릴을 사용했기에 작품 표면도 매끄러워요. 땅 위의 것들에 대한 집착도, 삶에 대한 미련도, 타인이나 운명에 대한 원망도 보이지 않습니다. 남편의 외도. 도망치듯 감행했던 이주. 뜻하지 않게 시작했던 그림. 그리고 평생을 프랑스와 한국을 오가야 했던 이방인의 삶. 전남편을 미워하고 과거에 대한 한스러운 마음을 품거나 운명을 원망하기 쉬웠을 것 같은데, 이성자는 그러지 않았습니다. 증오하고 절망하는 대신에 붓을 들었어요. 그림을 그릴수록 점점 더 가볍고 자유로워졌고요.

부정적인 조건을 긍정의 기운으로 바꾸는 것은 이성자의 천성인 듯합니다. 그가 남긴 작품과 글이 이를 증언하지요. 프랑스에 처음

도착하여 경제적으로 어려웠을 때 쓴 글이 있습니다.

> "남 빨래도 해 줘야 되고, 청소도 해 줘야 되고, 나 그런 거 안
> 해 봤으니까 너무 재미나. … 그 하녀 방에 있을 때도 하나도 안
> 슬펐다고. … 기분도 젊어지고."

풍요로웠던 한국에서의 삶이 예기치 못하게 끝난 뒤에 '하녀의 방'이라
불리던 작은 공간에 기거했던 때조차 즐거웠다고 회고했지요. 이런
태도를 보면 이성자의 성품은 따뜻한 땅을 그린 초기 그림, 밝은 색채
위로 기호들이 동동 떠다니는 후기 작품과 똑 닮지 않았을까 싶어요.

도시, 하늘, 우주로 자기 세계를 확장한
당당한 예술가

이성자가 머물던 당시 프랑스에는 한국 화가들이 많이 있었습니다.
그런데 한국 화가들 사이에서 이성자는 '이 화백'이 아니라 '마담
리'로 불렸다고 해요. 그를 소개하는 신문 기사나 평론에서도 '이성자
여사'라는 말을 심심찮게 볼 수 있지요. '마담 리'나 '이성자 여사'라는

호칭은 적합하지 않습니다. 그가 마담이나 여사, 다른 말로 '여성'인
건 맞지만, 공식적이고 사회적인 공간에서조차 생물학적 특징인
여성임을 강조해서는 안 되지요.

이성자는 자신의 삶을 능동적으로 만들어 나감으로써 프랑스와 한국
모두에서 인정받은 멋진 '화가'입니다. 여류 또는 여성이라는 수식어가
필요 없는, 한 명의 당당한 예술가예요. 땅에서 출발해 도시, 하늘,
우주로 자기 세계를 확장한 '화가' 이성자를 우리 모두 기억했으면
좋겠습니다.

한계를 거부하며
나의 세계를
확장해 나가다

Hilma af Klint

Käthe Kollwitz

Marianne North

Jung KangJa

힐마 아프 클린트

케테 콜비츠

메리앤 노스

정강자

힐마 아프 클린트

이번에는 추상미술에 대해 이야기해 볼까 해요. '현대미술의 가장 위대한 발명'이라는 평가를 받는 추상미술은 모든 미술사 책과 강의에 반드시 포함되는 주제입니다. 추상미술은 '재현'이라는 미술의 전통적인 목적에서 벗어나, 알아볼 수 없는 형상으로 화면을 채웁니다. 20세기 초반에 일어난 이 용감한 시도는 가히 '미술의 혁명'이라 할 만큼 대단한 사건이었습니다.

추상회화의 대표적인 인물로 꼽히는 '추상회화 3인방'이 있습니다. 음악을 그린 러시아의 바실리 칸딘스키, 직선과 삼원색으로만 화면을 구성한 네덜란드의 피에트 몬드리안, 흰색과 검은색의 사각형으로 순수성을 표현한 러시아의 카지미르 말레비치예요. 이들은 모더니즘 미술사에서 추상회화를 개척한 사람들로 그 명성을 공고히 다졌지요. 여기까지가 추상미술에 대한 정설이에요. 전공서, 교양서 할 것 없이 미술사 책들이 모두 이렇게 기술하고 있습니다. 저 또한 이렇게 배웠고, 또 이렇게 강의했어요. 그런데 말이에요. 조금 더 공부해 보니 이것은 정확한 사실이 아니더라고요. 이 세 사람보다 먼저, 더

깊이 추상회화를 탐험한 사람이 있어요. 스웨덴의 여성, 힐마 아프 클린트Hilma af Klint, 1862~1944입니다.

보이지 않는 세계에
눈을 뜨다

힐마 아프 클린트는 1862년 스톡홀름에서 태어났습니다.
이 무렵의 스웨덴에서는 여성들도 학교를 다닐 수 있었어요.
클린트는 로얄아카데미에서 미술을 배우고, 최우수 학생으로
졸업했어요. 그리고 스톡홀름 일대에서 곧 솜씨 좋은 화가로 인정받기
시작했습니다. 스웨덴여성미술가협회에도 등록하여 활동했고요.
사실적인 화면을 주로 그리던 클린트는 그의 나이 사십 대 중반에
본격적으로 추상을 시작했습니다. 1906년에 만들어진 〈원시적
혼동 16〉199쪽 참고이 이 시기의 작품이에요. 그런데 클린트가 보이지
않는 세계에 대해 관심을 갖게 된 것은 이보다 한참 전인 1880년
무렵부터라고 생각돼요. 당시 클린트를 자극할 만한 여러 요소들이
많았는데, 그중 하나는 동생의 죽음이었습니다. 먼저 세상을 떠나는
동생을 지켜보며 클린트는 자연스레 현실 너머의 영적인 세계에

관심을 갖게 되었어요.

그리하여 당시 유행이었던 신지학神智學을 공부하며 영적인 세계를 탐구하기 시작했지요. 신지학은 영적인 세계를 신비적인 체험이나 계시에 의해 알게 된다는 일종의 철학이자 종교예요. 클린트는 이와 관련된 책들을 탐독했고, 친구들과 함께 '더 파이브The Five'라는 영성 모임을 결성하기도 했어요. 친구들과 매주 금요일에 제사복을 입고 만나 명상을 했지요. 명상 중에 떠오른 생각을 글로 쓰거나 그림으로 그렸고요. 이와 더불어, 1890년대 과학의 발전 또한 클린트가 보이지 않는 세계에 대해 관심을 갖게 했습니다. 그 무렵 과학자들은 원소와 방사선, 전자파와 같이 눈에 보이지 않는 요소들을 발견했어요. 엑스레이와 같이 살 아래 감춰진 뼈를 보여 주는 기술도 이때 발명되었지요. 사람들은 서서히 눈에 보이는 것만이 전부가 아니라는 인식을 갖게 되었답니다. 클린트 또한 보이지 않는 세계가 존재하며, 그것이 진실이라고 믿게 되었어요. 그가 추상을 그리기 시작한 때는 보이지 않는 세계에 대한 호기심이 확신으로 완전히 돌아선 무렵이 아닐까 싶네요.

영적인 세계를 탐구하며

추상을 완성하다

힐마 클린트의 대표작으로는 〈성전을 위한 그림〉 시리즈를 꼽을 수
있습니다. 총 193점의 그림으로 이루어진, 1906년부터 1915년까지
작업한 작품들이에요. 그가 오래 탐구해 온 '영적인 세계'가 작품
전체를 관통하는 주제입니다. 클린트는 영성 모임에서 활동하며
들었던 목소리와 보았던 환상을 주제로 삼아 작업을 시작했어요.
그를 이끄는 어떤 강력한 힘에 의해 작품을 완성했다고 해요.
그렇게 완성된 작품은 그 자체로 아름답습니다. 자연스럽게 물결치는
붓의 흐름이 만들어 내는 색과 형태의 향연이 탄성을 내뱉게 해요.
어떠한 의미인지 잘 알지 못하겠다고요? 괜찮아요. "나는 라벤더색이
좋더라.", "장미꽃 같은 무늬가 많아서 재미있네."와 같이 느껴지는
대로 반응하면 충분해요. 추상화의 가장 큰 매력은 미술의 가장
기본적인 요소인 점, 선, 면, 그리고 색채만으로 소통을 할 수 있고,
이것이 나아가 감동을 준다는 데에 있어요.
물론 작품의 의미를 읽어 낼 수도 있습니다. 힐마 아프 클린트는
친절하게도 작품 속에 의미를 갖는 기호들을 남겨 두었거든요. 해석해
보면 이렇습니다. 작품 안에 배치된 소용돌이는 '진화'를, U는

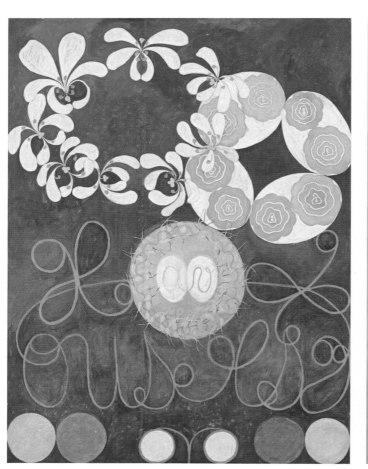

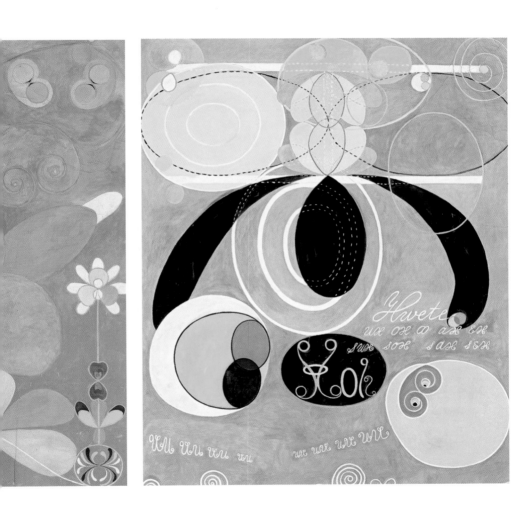

'영적인 세계'를, W는 '물질'을, 그리고 겹쳐진 원은 '연합'을
나타냅니다. 노란색과 장미색은 남성성을, 푸른색과 보랏빛은
여성성을 뜻하고, 녹색은 완전한 조화를 상징해요. 이 시리즈 중에
노랑과 파랑 같은 보색을 하나의 화면에 자유롭게 사용한 작품이
있는데요. 이건 남성과 여성이 어울려 사는 세상을 그렸다고
이해하시면 될 것 같아요. 실제로 클린트는 남성성과 여성성, 또는
영적인 세계나 물질세계와 같이 대비되는 요소들 사이의 조화를
추구했어요. 작가가 남긴 상징들의 의미를 탐구하는 것은 그의 작품
세계를 이해하는 폭을 넓혀 줍니다.

그러나 다시 한번 말하지만, 화가가 의도한 상징을 모두 다 알아야만
감상할 수 있는 건 아니에요. 작품에 대해 더 알고 싶을 때, 그때
작품의 의도를 들여다봐도 괜찮습니다. 설령 그 의도를 이해하지
못한다 하더라도 주눅 들 필요는 없어요. 감상에 있어서는 당신의
직관을 믿어도 돼요. 추상화는 어렵고 이해할 수 없다는 닫힌 마음만
버려 주세요. 그림을 감상할 땐 '지식'이 아니라 '열린 마음'이 훨씬
중요하니까요.

〈성전을 위한 그림〉 시리즈는 몇 가지의 소주제로 분류할 수 있어요.
그중 1907년에 그린, 10점의 작품으로 구성된 〈10개의 가장 큰
그림〉 시리즈204~205쪽 참고는 각각의 캔버스가 가로 240센티미터,

세로 328센티미터에 이르는 대작이에요. 힐마 아프 클린트는 이 시리즈에서 유년, 청년, 장년, 노년이라는 인생의 사이클을 염두에 두고 그림을 그렸습니다. 역시 자신만의 추상적인 언어를 사용해서 말이에요. 물론 구체적이고 직접적으로 인간의 삶을 그려 낼 수도 있었을 거예요. 클린트는 사실적인 표현에도 능했으니까요. 그럼 미술가의 의도를 전달하기도 더 수월할 텐데요. 그럼에도 불구하고 추상화로 그린 데는 이유가 있겠지요. 힐마 아프 클린트는 자신의 의도를 정확히 알려 주기보다는 관람객에게 상상의 여지를 더 남겨 주는 쪽을 택했어요. 능동적인 해석의 가능성을 열어 두었다고도 할 수 있어요. 그렇기 때문에 추상화가 어렵게 느껴지기도 하지만, 더 흥미롭기도 한 거예요.

〈성전을 위한 그림〉 시리즈의 끝은 1915년에 완성한 〈제단화〉예요. 세 개의 캔버스 위에 각각 다른 모양의 삼각형과 원이 배열되어 있지요. 클린트는 이 시리즈에서도 자신이 사용한 색채와 형태에 상징을 부여했어요. 그림에서 아래로 향하는 삼각형은 물질세계를, 위로 가는 삼각형은 영적 세계를 뜻해요.

두 삼각형 위에는 커다란 별이 있는데, 이는 대립하는 요소가 하나로 통합된다는 의미입니다. 운동, 진화, 에너지, 변화, 혁명, 재결합, 힘, 빛줄기 등을 나타내는 나선형도 보이네요. 물질적인 요소와 영적인

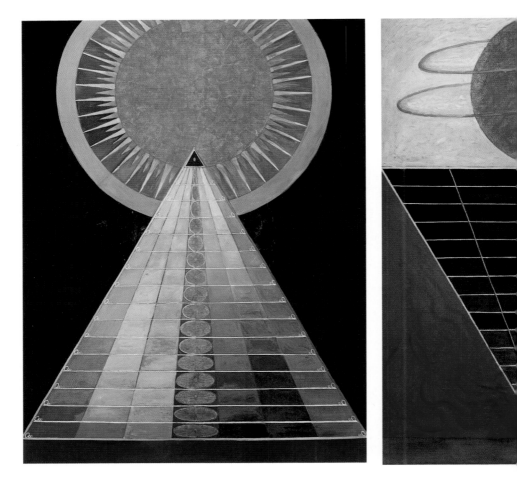

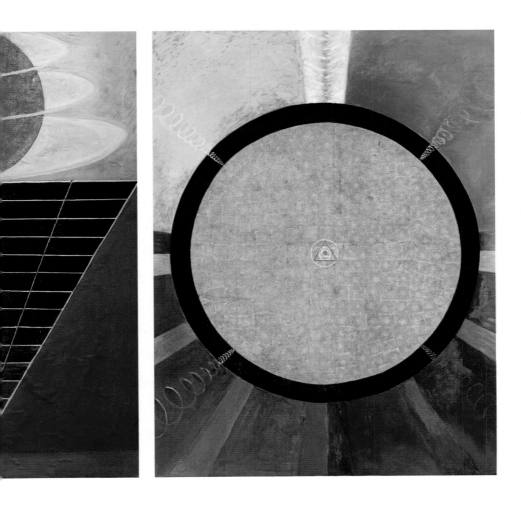

요소가 서로 결합해서 만든 완전한 세계를 나타내는 것이라고 정리할
수 있습니다. 많은 상징들로 가득한 클린트의 추상회화는 영적 탐구의
결과를 독창적으로 풀어낸 명작이랍니다.

그러나 아무도 나를
알아주지 않았다

클린트의 작품은 압도적이에요. 거대한 추상회화 작품 앞에 서면,
그의 의도 그대로 어떤 신비한 세계로 들어가는 듯한 느낌이 들어요.
푸른빛, 분홍빛의 화면 위에 부유하는 추상의 아이콘들과 함께
말이지요. 10년이 채 되지 않는 시간 동안 이렇듯 새로운 작품을
열정적으로 만들어 낸 클린트는 유언을 남겼어요. 자신이 죽은 뒤
20년 동안 대중에게 작품을 보이지 말라는 부탁이었지요. 좀 이상하지
않나요? 인간이라면 자신의 업적을 드러내고 싶게 마련인데요.
클린트의 유언 때문에 사람들은 그가 은둔하는 성격이었다거나
부끄러움이 많았을 것이라 짐작하고는 합니다.
그러나 사실은 전혀 그렇지 않아요. 그는 자신의 작품을 사람들에게
보이고 싶어 했습니다. 그것도 아주 간절히요. 젊은 시절에

스웨덴여성미술가협회에 등록했던 이유는 그 단체가 여성 미술가들의
전시를 도모하는 일을 맡았기 때문이었어요. 그는 전시 기회를
얻기 위해 1920년에 스위스 도르나흐를, 1927년에는 네덜란드
암스테르담을 방문했어요. 1928년에는 영국 런던의 '영적 과학에 관한
세계 회의'에 참석해 가까스로 전시 기회를 얻기도 했습니다. 드디어
세상에 작품을 선보일 수 있다는 생각에 클린트의 마음은 들떴지요.
그런데 세상은 그의 그림에 전혀 반응하지 않았습니다. 그 누구도
그의 작품에 대해 언급하지 않았어요.

그로부터 4년 뒤인 1932년, 클린트는 어려운 결심을 노트에 꾹꾹 눌러
썼습니다. 세상은 아직 자신의 작업을 이해할 때가 되지 않았으니,
작품을 미래에 기증한다는 내용이었어요. 그리고 작품에 '+×'라는
표시를 남겼습니다. 이 표시가 있는 그림은 자신이 죽고 나서 20년이
지난 뒤 공개하라는 뜻으로요.

이후 여든셋의 나이로 사망할 때까지 클린트는 예전처럼 그림에
몰두하지 않았던 것으로 보여요. 작품이 거의 없거든요. 왕성하게
그림을 그렸던 1910년대와는 상반되는 모습이지요.

저는 잘 모르겠습니다. 클린트가 대중의 반응과 관계없이 조금
더 추상회화에 매진했더라면 어땠을까요. 칸딘스키나 몬드리안,
말레비치가 활발히 활동하는 시기까지 버텼더라면 '미술사의

정석'이라 불리는 『곰브리치 미술사』에서도 힐마 아프 클린트라는 이름을 볼 수 있지 않았을까요. 더 버티지 못했으니 그의 이름이 미술사에서 누락된 것은 그의 '끈기 없음' 때문인지도 모릅니다.

그런데요, 저는 힐마 아프 클린트의 마음을 이해할 수 있을 것 같아요. 온 마음을 다해 준비해서 세상에 내놓은 작품이 차갑게 무시당했을 때, 벽에 부딪힐 때의 그 아픈 마음을 말이에요. 내 시간과 열정의 결과물을 거절당했을 때의 아픔은 생각보다 쓰리니까요. 클린트가 단 한 번 거절당한 뒤에 포기한 것도 아니었어요. 그는 10년 가까이 미술계에 문을 두드렸지요. 오랜 시간 같은 문을 두드렸는데도 굳게 닫힌 문이 열리지 않았다면, 할 만큼 했다고 생각해도 되지 않을까요. 그리하여 클린트의 그림 1,200여 점은 그의 아틀리에 깊숙한 곳에 보관되었습니다. 100여 편의 글과 1만 페이지가 넘는 분량의 노트와 함께였지요.

주류의 미술사를 다시 써야 하는 이유

미술계가 클린트의 작품에 주목하기 시작한 것은 클린트의

예상보다 두 배의 시간이 더 지난 1986년에 이르러서였어요.
그의 크고 아름다운 추상화는 미국 로스앤젤레스카운티미술관에서
처음 빛을 보게 되었습니다. 그로부터 32년 뒤인 2018년,
뉴욕의 구겐하임미술관에서 클린트의 회고전이 열렸고요.
사후 74년 만의 일이었지요.

미술의 변방이라는 북유럽의 여성 화가가 주류 미술계에서
받아들여지기가 이리도 어렵습니다. 그간 역사가 만들어 온 '주류'라는
성城이 얼마나 공고한지 생각해 보게 하는 대목이에요.

클린트가 세상을 떠난 지 70년이 훌쩍 지난 지금, 우리는 적어도
스웨덴의 여성이 남긴 멋진 그림 자체에 감탄할 만큼은 성숙해진
것 같습니다. 그런데 과연 클린트처럼 '비주류'라는 이유로 누락된
미술가를 포함한 '새로운 미술사'를 쓰는 일까지 준비되었는지는
모르겠네요. 언제까지 우리는 추상미술의 선구자로 남성 미술가
3인방만을 꼽아야 할까요. 잊힌 이들이 온전히 포함된 미술사는
언제쯤 만나 볼 수 있을까요. 부디 그날이 클린트 사후 100년을
넘기지는 않았으면 좋겠습니다.

절망 속에 나를 버려둘 수 없다

케테 콜비츠

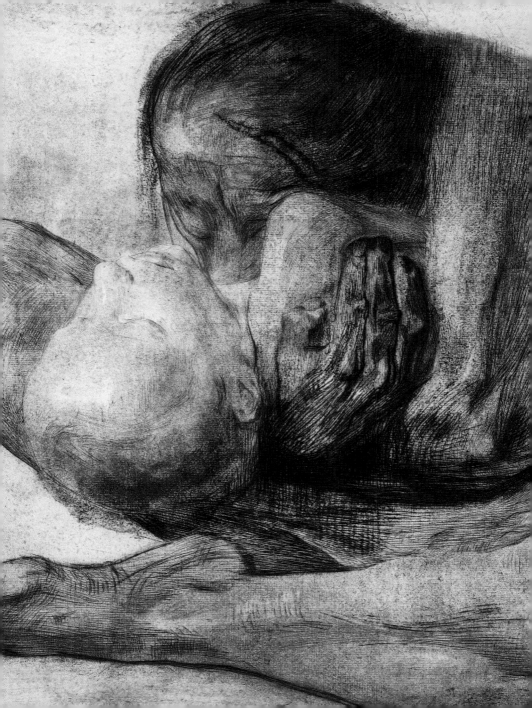

이토록 마음 아픈 그림이 또 있을까요. 오프닝 그림은
〈죽은 아이를 안고 있는 어머니〉입니다. 머리를 풀어 헤친 어머니는
아이를 가슴팍으로 밀착해 몸이 으스러질 정도로 꽉 끌어안고 있어요.
그렇게 해서 식어 가는 체온을 잠시나마 더 유지할 수 있다면, 떠나는
아이의 영혼을 조금이라도 더 붙들어 둘 수 있으면 얼마나 좋을까요.
어머니의 바람과는 달리 아이의 머리는 힘없이 축 처져 있습니다.
죽은 아이를 끌어안은 어머니의 온몸을 통해 슬픔이 절절하게 전해져
옵니다.
미술사에서 '아이를 잃은 어머니'를 주제로 한 그림은 심심치 않게
반복되어 왔습니다. 미켈란젤로, 라파엘로, 루벤스, 티치아노,
반 고흐에 이르기까지 수많은 거장들이 다뤘던 주제예요. 십자가에
매달려 죽음을 맞은 예수를 안고 있는 성모마리아, 피에타 말입니다.
피에타는 〈죽은 아이를 안고 있는 어머니〉의 원형이라고도 할 수
있어요.
그러나 전통적인 피에타와 이 작품은 다릅니다. 이 작품은 위대한

누군가가 아닌 이름 모를 모자를 다뤘어요. 또한 성모마리아의
우아함과 예수의 성스러움을 모두 제외하고, 동물적인 고통만을
남겼다는 점도 다르지요. 이러한 혁신을 이룬 작가는 독일의 미술가,
케테 콜비츠Käthe Kollwitz, 1867~1945입니다.

절망 속의 사람들을
애정 어린 시선으로 바라보다

케테 콜비츠의 작품에는 죽은 아이와 어머니의 초상이 자주
등장합니다. 〈직조공들의 봉기〉 시리즈 중 첫 번째 작품인 〈빈곤〉도
그렇지요. 화면 뒤로 자리한 직조 기계는 이 그림의 배경이
직조공들의 집이라는 것을 알려 줍니다. 어둡고 허름한 실내를
보면 가정 살림이 넉넉하지 않음을 알 수 있어요. 화면 전면에는
아이가 누워 있습니다. 아주 작은 아이가 침대에 누워 삶의 마지막을
맞이하고 있어요. 어머니는 죽어 가는 아이의 침대 머리맡에서
자신의 머리를 감싸고 괴로워하고 있습니다. 모자의 뒤에는 아버지가
보이네요. 또 다른 아이를 돌봐야 하기에 멀찌감치 떨어진 채 시선만
병상에 고정하고 있는 듯합니다. 절망 속에서 아무것도 할 수 없는

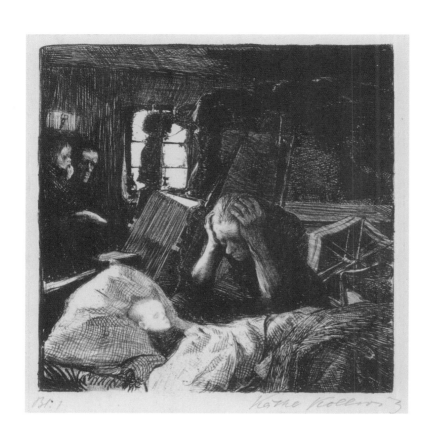

이들의 고통이 생생하게 전해집니다.

케테 콜비츠의 이 작품은 당시 독일 직조공들의 삶, 열악한 모습
그대로를 보여 주지요. 그들의 심각한 상황을 전하는 일화가

있어요. 직조공들이 공장주에게 감자를 살 수 없을 정도로 임금이
적다고 하소연을 하자, 공장주들이 풀이라도 먹으라고 응수했다는
이야기지요. 이 간단한 일화만으로도 자본가는 노동력을
착취하기에만 급급하고, 노동자들은 생계를 유지하기도 버거웠던
그때의 상황을 알 수 있습니다.

왜 그는 굳이 죽어 가는 어린아이를 작품 속에 담았던 걸까요?
스스로도 아이를 기르는 엄마였기에 이런 작업이 즐거울 리 없었을
거예요. 그러나 그는 힘없고 약한 이들의 삶을 그대로 표현해야
한다고 생각했어요. 힘들고, 외롭고, 아픈 이들에게 자꾸만 눈이 가고,
그들이 처한 현실을 그려 내야겠다는 생각을 떨칠 수 없었지요.
케테 콜비츠가 자꾸만 어려운 이들에게 마음을 주었던 것은 그의
가정환경과 연관이 있어요. 그의 아버지는 프로이센 정부의 민중
억압과 부패에 분노하여 법관이라는 직업을 버리고 양심대로
살아가기 위해 건축 기술자가 되었던 사람이고, 1891년에 결혼한
그의 남편 카를 콜비츠도 빈민 구호 활동을 했던 의사였거든요.
카를 콜비츠는 베를린의 빈민가에 자선병원을 세워 가난한 이웃을
돌보았고, 케테 콜비츠도 남편과 함께하며 가난으로 고통받는
사람들의 삶을 깊이 이해하게 되었어요. 이때의 경험이 작품 활동에
큰 영향을 주었지요.

"나는 노동자들이 보여 주는, 단순하고 솔직한 삶이
이끄는 것들에서 주제를 골랐다. 바로 거기에서 아름다움을
찾았다. …… 그 무엇보다 힘주어 말하고 싶은 것은, 내가
프롤레타리아의 삶에 이끌린 이유 가운데 동정심은 아주 작은
부분일 뿐이며, 그들의 삶이 보여 주는 단순함에서 아름다움을
발견했기 때문이다."

그는 가난한 이들의 삶에서 단순함과 아름다움을 발견했다고 했어요.
아마도 그가 애정 어린 눈으로 노동자의 삶에 깊숙이 들어갔기 때문일
겁니다.
그런가 하면 케테 콜비츠는 '프롤레타리아에겐 뚝심이 있다'고
말했습니다. 프롤레타리아의 숙명과 삶의 모든 것들이 자신을
강렬하게 움직였다고도 했지요. 당연히 그가 부르주아의 삶에 관심이
있었을 리 없습니다. 콜비츠는 이런 자신의 관심과 생각을 그림 속에
충실히 담아낸 화가입니다.

"당신의 아들이 전사했습니다"
단 한 줄의 일기를 남긴 그날

그림이 전조가 되었던 걸까요. 케테 콜비츠는 그림 속 여성들과 같은
처지에 처하게 됩니다. 1914년 10월, 열아홉 살이던 아들 페터가
전쟁에서 사망했어요. (공교롭게도 앞서 보았던 〈죽은 아이를 안고 있는
어머니〉의 모델은 케테 콜비츠와 어린 페터였습니다.)

둘째 아들 페터는 제1차 세계대전에 출전했습니다. 콜비츠와 남편은
전쟁에 나가겠다는 아들을 말렸지만, 자식 이기는 부모는 없다는 말이
있듯이 결국에는 허락을 하고 말았습니다. 제발 입대를 연기하라고
마지막으로 간절히 설득해 보아도 소용없었어요. 고집을 굽히지 않는
아들에게 마지못해 네 뜻대로 하라고 할 수밖에 없었지요.

아들이 전쟁터로 떠난 날, 부부는 밤새 울었습니다. 그리고 그로부터
한 달 뒤, 아들이 전사했다는 전보를 받았지요. 이날 케테 콜비츠의
일기장에는 단 한 줄만이 적혀 있습니다.

"당신의 아들이 전사했습니다."

자식을 잃은 마음을 어떤 말로 다 표현할 수 있을까요. 그 슬픔과

절망의 깊이를 누가 감히 짐작이나 할 수 있을까요. 아들이 죽은 뒤,
케테 콜비츠는 그의 마음을 "아들의 죽음을 향해 그의 탯줄을 다시
한번 자르는 것 같다"고 표현했어요.
몇 년 뒤 케테가 젊은 시각장애인 학생들과 공동 작업을 하던 중에
남긴 일기는 이렇습니다.

> "페터가 장님이 되어서 침대에 누워 있었다면 어땠을까 하는
> 생각이 들었다. 내가 창가에 서서 저녁 하늘을 바라보면 그
> 아이는 나에게 구름이 어떤지 묻고, 난 그 애한테 모든 걸 다
> 묘사해 줄 텐데. 그러면 그 애는 내면의 눈으로 구름을 볼
> 테고, 진지한 표정과 목소리로 '정말 멋있어요!' 하고 말할
> 텐데."

1922년에 제작한 목판화 〈부모〉는 아들을 잃은 콜비츠 부부의 모습을
보여 주는 것 같습니다. 주저앉아 고개를 땅으로 떨구는 어머니,
그런 아내를 붙잡은 채 한 손으로는 얼굴을 가리고 있는 아버지가
보여요. 말할 수 없을 정도로 커다란 비통함이 가득합니다. 검은색의
몸통에 한없는 절망, 후회, 분노로 표현된 흰 선이 할퀴고 지나갑니다.

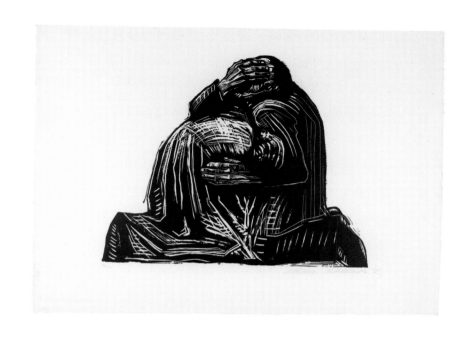

미술을 위한 미술보다는

나의 외침을 전달하는 미술을 하다

그러나 케테 콜비츠는 강해지기로 합니다. '더 이상 울면서 한탄만
하고 있을 수는 없다'고 결단을 내리고, 다시 일어났어요. 아들을
위해서였지요. 일기에 이런 다짐이 적혀 있습니다.

"나의 페터야, 나는 계속 너의 뜻에 충실하련다. 너의 뜻이
무엇이었는지 잊지 않고 지켜 가련다. 그렇다면 내가 할
일은? 나의 조국을 사랑하는 것이리라. 네가 너의 방식으로
사랑하였듯이 나는 내 방식으로 그렇게 사랑할 것이다."

아들의 애국이 전쟁에 나가는 것이었다면, 아들을 잃은 어머니의
애국은 전쟁을 반대하는 것이었어요. 조국의 젊은이들이 더 이상
희생당하지 않도록 말이에요.
그 마음으로 케테 콜비츠는 석판화 〈두 번 다시 전쟁을 해선 안
된다〉를 제작했어요. 흡사 포스터와 같은 작품 속에서는 한 사람이
손을 힘껏 치켜들고 있습니다. 단단해진 팔의 근육이 지금 몸이 매우
긴장된 상태라는 사실을 알려 주고 있어요. 그는 입을 벌리고 크게
외치고 있는 듯해요. "두 번 다시 전쟁을 해선 안 된다!"라고요. 바로
케테 콜비츠 자신이 하고 싶은 말이었지요. 그는 이런 메시지를 화면
전체를 가득 메우도록 써서 강조했어요.
이 작품은 매우 강렬한 느낌을 줍니다. 전쟁을 반대한다는 강력한
메시지도 그렇고, 주인공의 손과 얼굴의 거친 표현을 보아도
그렇지요. 한번 보면 쉽게 잊기 힘든 인상이에요. 케테 콜비츠의 이런
작품은 당시 유럽에서 흔하지 않은 스타일이었어요. 20세기 초라면

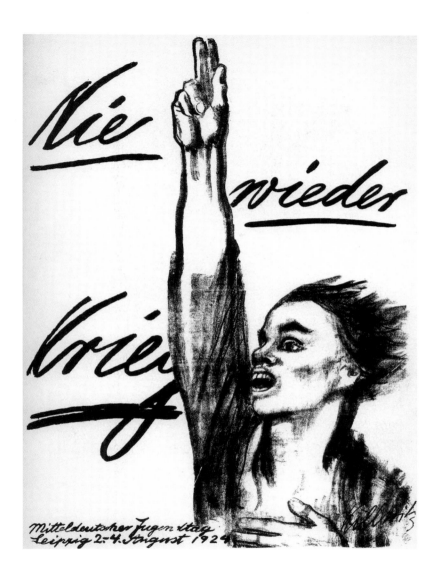

Nie wieder Krieg

Mitteldeutscher Jugendtag
Leipzig 2.-4. August 1924

마티스, 피카소, 칸딘스키, 말레비치, 몬드리안 등 쟁쟁한 미술사의
스타들이 등장하던 때였는데, 그들의 작품은 사회적인 메시지를
전하는 데 크게 관심이 없었지요. 관심이 있다고 하더라도 절대
직설적으로 나타내지는 않았고요. '미술을 위한 미술'이라는 평가가
있었을 정도로 그때의 미술은 색과 형태 등 작품의 형식적 측면에 더
집중했지요. 이런 시대에 직접적으로 전쟁을 반대한다는 메시지를
드러내는 케테 콜비츠의 작품은 비주류일 수밖에 없습니다.
케테 콜비츠가 미술계의 흐름을 몰랐을 리 없어요. 그럼에도 불구하고
그는 내용을 직설적으로 전달하는 스타일을 고집했고, 작품의
희소성을 포기하고 여러 장을 인쇄할 수 있도록 판화로 만들었지요.
그것은 미술계에서 주류를 차지한다거나 미술사에 남는 작가가
된다거나 작품을 통해 돈을 벌겠다는 것이 그의 지향점이 아니었기
때문입니다. 케테 콜비츠가 원했던 것은 오직 하나,
"두 번 다시 전쟁을 해선 안 된다"라는 외침이 더 멀리 퍼지는
것이었어요. 청년들이 그의 아들처럼 희생되지 않도록 말이에요.
이것이 바로 나치에게 협박을 받으면서도 끝까지 고수했던 케테
콜비츠의 신념이었습니다.

절망하고 주저앉는 대신에
내가 할 수 있는 일을 하리라

안타깝게도 케테 콜비츠의 간절한 외침은 이루어지지 않았습니다.
그의 모국 독일은 제2차 세계대전을 치르지요. 또 한 번의 전쟁으로
그는 손자를 잃었습니다. 전사한 손자의 이름 또한 페터였습니다.
손자를 잃은 그해, 케테 콜비츠는 석판화 〈씨앗들을 짓이겨서는 안
된다〉를 제작했어요. 이번에도 자신의 메시지를 노골적으로 작품에
담았습니다.

그림을 보면, 어머니가 아이 셋을 자신의 품 안에 감싸고 있습니다.
좌측의 아이 둘은 어머니의 품 안에 숨어 밖을 살피고 있고, 우측의 한
아이는 밖을 살피기 여전히 조심스러운 눈치예요. 이들을 감싸고 있는
어머니는 굳건하지요. 굵은 선으로 여러 번 겹쳐 그려진 어머니의
팔은 단단하고 안정감 있어 보여요. 그 팔 아래서는 안전할 것 같아요.
두려움과 궁금함이 뒤섞인 아이들의 표정과는 달리, 어머니는 무슨
일이 벌어지고 있는지 알고 있습니다. 그것이 끔찍한 일이라는
사실도 인지하고 있지요. 그러나 무서워하거나 피하지 않아요. 결연한
표정으로 곧 닥쳐올 어려움을 직시하고 있습니다. 어머니의 얼굴에는
무슨 일이 있어도 이 아이들만큼은 지키겠다는 각오가 가득해요.

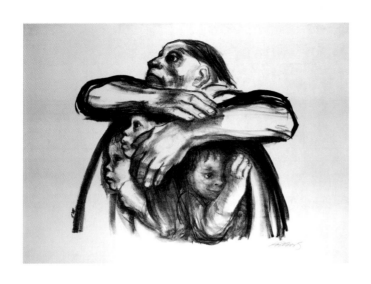

이전처럼 아이를 잃고 슬픔에 빠져 울고 있는 어머니는 이제
없습니다. 대신에 다가오는 위험을 똑바로 바라보며 커다란 돌과 같이
우뚝 서서 아이들을 지키고 있는 어머니가 있지요.
케테 콜비츠는 계속되는 절망에 자신을 내어 줄 수도 있었습니다.
젊은 시절에는 남편과 함께 눈앞에서 죽어 나가는 가난한 아이들을
보았고, 그 앞에서 아무것도 할 수 없는 어른들의 무능함을
목격했어요. 거듭되는 전쟁으로 자신의 아들과 손자를 잃었습니다.
빈곤과 질병, 전쟁과 죽음이라는 재난에 속수무책으로 당해야 했고,

거기에서 그들이 할 수 있는 일은 없어 보였지요.

그럼에도 불구하고 그는 주저앉지 않았어요. 예술가로서 할 수 있는 방법을 찾았고, 해야 할 일을 해냈어요. 그가 찾은 사명은 '이 시대에 어찌할 바를 모르고 도움을 필요로 하는 사람들에게 도움을 주는 것'이었어요. 이를 위한 가장 적합한 형식과 매체로 그는 자신의 사명을 다했던 것이지요.

케테 콜비츠는 전쟁이 종식되는 것을 보지 못하고 눈을 감았습니다. 1945년 4월 22일, 제2차 세계대전이 유럽에서 종료되기 불과 16일 전이었지요. 그러나 그의 삶과 그림은 여전히 우리에게 울림을 줍니다. 현실 앞에 주저앉아 울고만 있지 말고, 절망 속에 나를 버려두지 말고, 힘을 내어 일어나라고 말하지요. 네가 할 수 있는 방법으로, 네가 할 수 있는 일을 하라고 독려합니다.

저는 엄마로서 내 아이에게 지금보다 더 나은 미래를 남겨 주고 싶습니다. 모든 부모들의 소망일 거예요. 그런데 그것이 내 자식에게 더 많은 돈, 더 많은 권력을 물려주는 데 그치지는 않았으면 좋겠습니다. 케테 콜비츠가 외쳤던 평화와 정의, 사랑과 연민이 살아 숨 쉬는 세상을 같이 꿈꾸면 좋겠어요. 개인의 힘은 미약합니다. 그러나 각자 삶의 자리에서 힘을 내고 노력한다면, 함께 모여 큰 힘을 만들어 낼 수 있을 것이라고 믿어요.

14

초록 식물의 경이로운 세계를 그리다

메리앤 노스

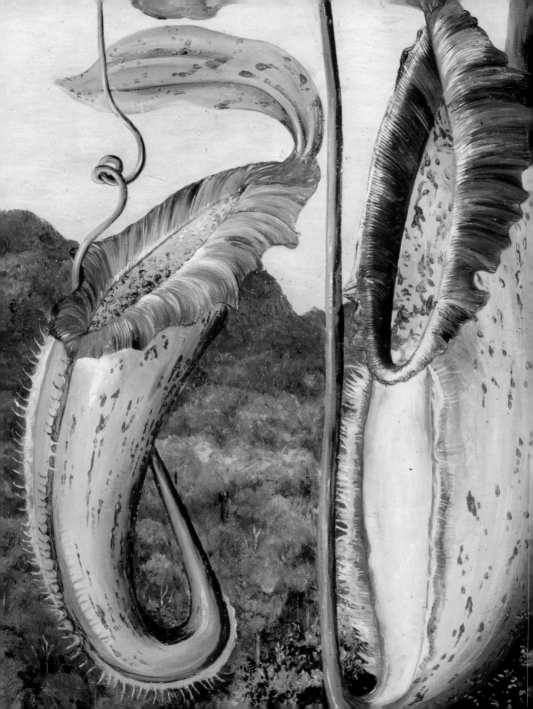

식물, 좋아하세요?

도시의 회색빛이 우리 삶을 지배하게 되어서일까요. 요즘 반려 식물에
관한 도서가 눈에 띄게 많아지고, 베란다 등에서 작은 정원을 가꾸는
도시 정원사들이 늘어나는 현상을 목격하게 됩니다.

꼭 직접 식물을 기르지 않더라도 나무와 꽃이 있는 공간을 찾는
사람들이 많아지는 것 같습니다. 소위 '힙'하다는 카페, 서점, 음식점
등의 공간에 식물로 인테리어를 한다는 '플랜테리어'가 트렌드가
되었다 하더라고요. 콘크리트에 둘러싸여 각박한 하루하루를
사는 현대인에게 초록 잎의 싱그러움이, 꽃의 아름다움이, 나무의
한결같음이, 나아가 자연의 섭리가 꼭 필요하다는 반증이겠지요.
19세기에 영국에서도 식물을 찾아 수만 리를 다닌 미술가가 있는
걸 보아도 그렇습니다. 이번에 그의 이야기를 해 보려 해요. 세계를
여행하며 다수의 그림을 남긴 식물 화가, 메리앤 노스Marianne North,
1830~1890입니다.

정원에서 시작된 식물 탐구

메리앤 노스의 식물 그리기는 아버지 덕분에 시작되었습니다.
그의 나이 스물다섯 무렵에 어머니가 돌아가셨고, 메리앤은 혼자
된 아버지와 많은 시간을 보내게 되었지요. 이때 주로 집 정원에서
시간을 보냈습니다. 온실 세 개가 딸려 있는 넓은 정원이었지요.
메리앤과 아버지는 그곳에서 초록 잎들과 다채로운 꽃에 둘러싸여
어머니를 기억하고, 둘이 함께 새로운 추억을 쌓아 갔어요. 메리앤이
본격적으로 식물을 그리기 시작한 때는 이 무렵이었습니다. 매일
정원을 거닐다 보니 자연스럽게 메리앤의 눈에 꽃과 나무가 들어온
것이지요.
메리앤은 아버지와 함께 식물원도 자주 방문했습니다. 특히 영국
왕립 식물원인 큐가든을 자주 찾았어요. 큐가든의 책임자였던
조지프 후커가 아버지의 지인이었어요. 메리앤은 큐가든의 온실이
인상적이었다는 기록을 남겼어요.
그도 그럴 것이 그 시대에 큐가든의 거대한 온실은 매우 새롭고
신선한 건축물이었습니다. 내부에는 이국적인 식물이 가득했는데,
영국의 식민지에서 새로운 식물들을 수집하고 있었기에 가능한
일이었어요. 흐리고 습한 런던과는 완전히 다른 세상이었지요.

특별히 메리앤에게 인상적인 날이 있었습니다. 온실 안을 산책하다가 조지프 후커가 메리앤에게 신기한 식물을 건넨 날이었어요. 자생지가 미얀마인 애머스티아 노빌리스Amherstia Nobilis라는 식물이었는데, 영국에 들어온 지 얼마 되지 않은 열대 식물이었어요. ('버마의 자랑'이라는 뜻인 이 꽃은, 잎이 매우 큰 열대 식물 중 하나예요.) 처음 보는 이국적인 식물에 메리앤은 감탄했고, 이때부터 머나먼 미지의 땅에서 나고 자라는 식물들에 대해 상당한 관심을 갖게 되었습니다.

페티 코트에도 불구하고
세상을 여행하다

그러나 메리앤의 "가장 좋은 친구이고, 처음이자 마지막 우상"이었던 아버지는 알프스 여행 중에 병을 얻었고, 결국 1869년 10월에 세상을 떠났습니다. 아버지가 돌아가신 뒤 메리앤은 한동안 무엇을 하지도, 누구를 만나지도 않았습니다. 홀로 애도의 시간을 보냈지요. 마치 겨울잠을 자는 것 같던 메리앤은 2년이 지난 1871년부터 드디어 세상을 다시 마주하기로 합니다. 먼 지역을 자유롭게 여행하면서, 아버지와 함께하던 시절처럼 식물을 그리기로 결심했어요.

1871년부터 1872년까지 메리앤 노스는 캐나다, 미국, 자메이카를
여행했고, 브라질에 1년 동안 머물렀어요. 브라질에 갔을 때
그는 깊은 숲속의 오두막에서 그림을 그렸습니다.

1875년에는 아프리카 북서안의 테네리페섬에서 몇 달을 보냈고, 2년
동안 미국 캘리포니아, 일본, 보르네오섬, 자바와 실론섬을 여행하며
꽃 그림을 그렸습니다. 캘리포니아를 여행하는 중에는 미국 삼나무의
파괴를 염려하는 글을 남기기도 했습니다.

1878년 대부분은 인도 전역을 여행하며 보냈습니다.

1880년에는 찰스 다윈의 제안으로 호주를 여행했고(우리가 아는 그
유명한 찰스 다윈이 맞습니다), 뉴질랜드에서 1년을 살았어요.

이외에도 메리앤은 짧고 긴 여행을 자주 떠났습니다. 식물을 그리기
위해서였지요. 지금이야 해외여행이 그리 어려운 일이 아니지만,
메리앤이 살던 1800년대에는 그렇지 않았습니다. 배를 타고 바다
건너 이동하는 데만 2년이 넘는 시간이 들었습니다. 그동안 아픈 적도
있었고, 폭풍을 만나기 일쑤였지요. 심지어 그는 여행 중 뼈가 부러진
적이 있었고, 인플루엔자나 열병 등을 앓기도 했습니다.

그때만 해도 여성이 홀로 해외여행을 떠나는 일은 상상하기
힘들었어요. 여성이라면 결혼해서 가정을 돌보는 것만이 거의
유일한 선택지인 시대였으니까요. 그래서인지 메리앤의 여정은 영국

신문에서 끊임없이 기사화될 정도로 화젯거리였습니다.

하지만 메리앤은 위험하고 번거로운 여행을 멈출 수 없었습니다.
큐가든의 온실에서 이국의 식물을 만났던 강렬한 경험을 한 뒤부터,
미스터리로 남아 있는 지역과 식물에 대해 그리는 것을 자신의
소명으로 삼았기 때문이었습니다.

그는 "페티 코트(치마 아래에 입는 여성용 속옷)에도 불구하고 세상을
탐험하겠다. 세상이 나의 캔버스이다. 나는 멈추지 않을 것이다."라고
말했지요.

긴 여행을 거쳐 타국에 도착하자마자 즉시 식물을 찾으러 나섰습니다.
여독을 풀지도 않은 채 새로운 식물을 찾는 탐험을 시작했지요.
흥미로운 식물을 발견하면 하루 종일 그것을 그리는 데 몰두했습니다.
그가 발견해 그린 식물이 당시 식물학자들도 모르던 새로운 종인
경우도 종종 있었어요. 일례로 메리앤 노스가 말레이시아를
방문했을 때, 테고라산의 높은 고도까지 올라간 적이 있었는데요.
거기서 그는 벌레를 먹는 식물을 발견하고 이를 그려 영국에
소개했습니다. 후에 이 식물에는 메리앤 노스의 성 '노스'를 따서
'네펜데스 노티아나Nepenthes Northiana'라는 이름이 붙여졌어요. 메리앤
노스의 성을 딴 식물은 이외에도 아레카 노티아나Areca Northiana, 크리눔
노티아눔Crinum Northianum, 니포피아 노티애Kniphofia Northiae 등이 있습니다.

세밀화의 새로운 장르를 개척하며
감동을 주다

여행을 하면서 메리앤은 800점이 넘는 식물 그림을 그렸습니다.
그의 그림에는 매우 특별한 면이 있어요. 분명 식물을 사실적으로
관찰하고 그린 식물 세밀화인데, 식물을 둘러싼 배경이 그려져 있다는
점이 다른 세밀화와 다릅니다.
기존에는 풍경화와 식물 세밀화가 확실히 구분되어 있었습니다.
풍경화는 미술의 영역에, 식물 세밀화는 과학의 영역에
존재했지요. 멀리서 자연을 관찰한 뒤에 보기 좋게 그린 그림이
풍경화라면, 식물 세밀화는 환경에서 식물을 똑 떼어 내서 백지
위에 뿌리·줄기·열매·꽃을 그린 그림을 가리킵니다. 그러나 메리앤
노스는 이 둘을 섞어서 '풍경을 담은 세밀화'라는 새로운 장르를
개척했습니다. 식물 세밀화의 목표에 충실해 식물을 정확히 담아내는
동시에, 그 식물이 어디에서 생육하는지에 대한 정보를 풍경화처럼
담아냈지요.
메리앤 노스의 신념은 이러한 새로운 방법을 창안해 내도록
만들었습니다. 그는 식물을 그것이 자라는 환경과 함께 그려야 한다고
믿었거든요. 〈스터쿨리아 파비플로라의 잎과 열매〉 같은 그림을

예로 들어 볼게요. 제목 그대로, 스터쿨리아 파비플로라라는 식물을
보고 그린 그림입니다. 메리앤은 식물을 매우 가까이에서 보고 식물
세밀화의 기법대로 자세하게 묘사했습니다. 그 식물의 열매와 잎,
가지를 정확하게 그려 냈죠. 열매를 터뜨려서 속의 씨앗까지 볼
수 있도록 그렸어요. 그림을 면밀히 살펴보면, 이미 터질 정도로
무르익은 열매와 아직 여물지 않은 푸른빛의 열매가 한 가지에 붙어
있는 것을 볼 수 있어요. 식물에 대한 종합적인 지식을 전달하기 위해
그 주기를 한 화면에 기록하는 식물 세밀화의 기법을 응용한 것으로
보여요.

주인공인 식물 열매와 이파리 멀리 자리하는 풍경은 배경의 역할을
함과 동시에 그림에 아름다움을 더합니다. 하나의 완성된 풍경화로
존재하게끔 하지요. 동시에 메리앤은 풍경을 통해 이 식물의 서식지에
관한 정보를 전달합니다. 저 멀리에 열대 야자수 모양의 나무가
있는 것으로 미루어 볼 때 작품의 주인공은 열대지방에서 자생하는
식물이겠군요. 멀리 자리한 산의 능선이 수평으로 보이는 시점을
고려해 보면, 고도가 다소 높은 곳에서 자라는 식물이라는 정보도 알
수 있습니다.

실제로 식물을 연구하거나 기를 때 자생지는 빼놓아서는 안 될
중요한 정보입니다. 어느 정도의 햇빛과 수분이 필요하고, 몇 도의

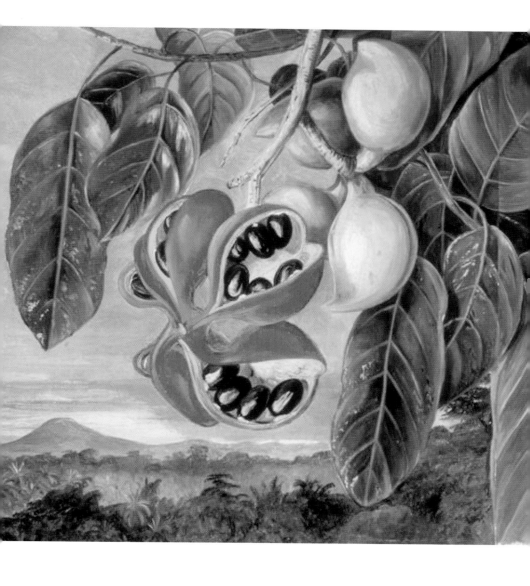

온도에서 길러야 적정한지도 꼭 알아야 하는 정보이고요. 사진기가 지금처럼 실용화되기 전에 메리앤 노스는 식물과 그를 둘러싼 주위 풍경을 그림을 통해 정확하고 자세하게 기록했고, 식물학자들은 이 그림으로부터 과학적인 정보를 전달받을 수 있었습니다. 미적인 면과 정보 전달이라는 두 가지 목적을 동시에 달성하는 것은 메리앤만이 가진 능력이었지요.

메리앤 노스가 그린 식물 그림이 특별히 눈에 띄는 이유가 또 하나 있습니다. 바로 그림의 재료가 유화라는 점입니다. 당시도 그렇지만, 지금까지도 주로 식물을 기록할 목적으로 그려지는 식물 세밀화는 대개 수채화로 표현됩니다. 색채를 넣으면서도 섬세한 표현을 하는 데 가장 적합하기 때문이지요. 상대적으로 준비물이 간소하다는 점도 있고요. 그러나 메리앤 노스는 '캔버스 천에 유화'를 선택했어요. 캔버스, 물감, 붓, 기름통, 거기에 이젤까지 들고 식물이 있는 곳까지 가기란 보통 번거로운 일이 아니었을 거예요. (앞선 그림의 시점을 보면 메리앤이 꽤 높은 곳까지 올라갔음을 확인할 수 있습니다.) 그럼에도 불구하고 메리앤은 식물 자체와 그것이 자리하는 환경을 정확히 보고 그리겠다는 일념으로, 늘 화구통을 메고 야생의 자연으로 걸음했습니다. 그리고 그의 눈으로 관찰한 식물과 주변 풍경, 식물을 찾아오는 곤충과 새를 포함한 종합적인 정보를 그림으로 남겼습니다.

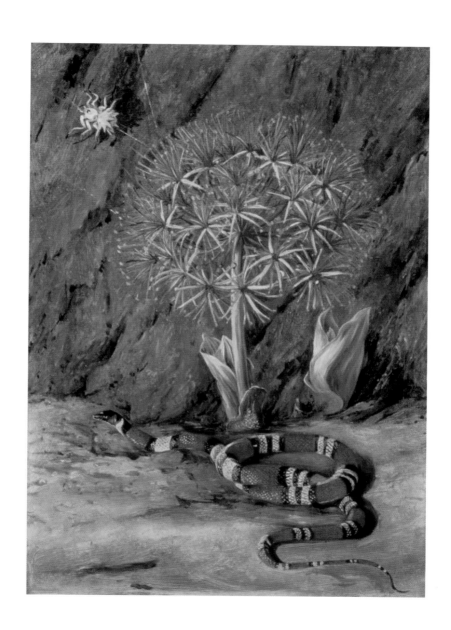

그 태도는 오늘날을 사는 우리에게도 귀감이 되고, 그림은 감동을
줍니다.

나의 삶이

헛것이 되지 않기를

여행이 끝나고 영국에 돌아온 뒤, 메리앤 노스는 지금까지의 작품들을
런던에서 전시했습니다. 그리고 큐가든에 자신의 그림들을 기증하고
싶다는 마음을 전했습니다. 작품을 보존하고 전시할 갤러리를
만들겠다는 제안과 함께 말이에요. 모든 재정은 메리앤 노스가
부담한다고 약속했지요.
메리앤의 제안은 받아들여졌고, 1882년에 메리앤 노스 갤러리가
큐가든 안에 세워졌습니다. 그의 식물 그림 627점이 전시되었지요.
지금은 832점의 유화 작품을 소장하고 있는 갤러리로서, 식물 그림을
전시하는 명실상부한 최고의 갤러리로 자리 잡았습니다.
자비를 들여 갤러리를 짓고, 자신의 온 삶이 담긴 작품을 기증한
데 대해서 세금을 피하려 했다거나 단순히 자신의 업적을 기리고
싶었겠지 하는 비뚤어진 예측은 하지 말아 주세요. 메리앤이 큐가든에

작품을 기증한 이유는 특권층만 향유하던 식물에 관한 지식과
예술의 즐거움을 더 많은 사람들이 누리기를 원하는 순순한 바람
때문이었으니까요. 지난 삶이 헛것이 되지 않기를, 그리하여 다른
사람들에게 기쁨이 되면 좋겠다는 선한 마음이 있기도 했고요. 어린
시절부터 자주 드나들던 영국의 왕립 식물원인 큐가든이라면 자신의
바람을 알아줄 것이라 믿었던 겁니다.

그의 믿음은 틀리지 않았어요. 현재 매년 전 세계에서 200만 명이
넘는 방문객들이 찾는 큐가든의 동쪽에 자리한 메리앤 노스 갤러리는
영국에 있는 유일한 여성 미술가의 영구 전시실로 기능하며,
방문객들에게 예술적인 영감을 주고 과학적 지식을 전달하고 있어요.
학교에서 식물학을 공부한 적이 전혀 없었던 메리앤을 떠올려
봅니다. 따로 식물화를 배운 적도 없었습니다. 그저 독학을 통해
식물학 지식을 쌓았고, 연습을 통해 그림 실력을 높여 갔습니다. 이런
열정적인 노력의 결과로 메리앤의 작품은 오늘날 많은 찬사를 받게
되었습니다. 1890년, 메리앤이 사망한 해에 《식물 학회지The Journal
of Botany》는 그의 자유로운 손놀림, 색채의 순수함과 명료함, 그리고
정교한 기술을 극찬했습니다. 찰스 다윈 역시 그의 작품에 경의를
표했고요.

미술사를 지배해 왔던 '주류 계보'에서 메리앤 노스는 누락되어

있습니다. 미술의 역사라는 것이 주로 백인 남성들에 의해 구축되다
보니, 그들의 시각에서 쓰인 면이 많거든요. 최근에는 여기에 빠진
여러 작품들과 작가들을 '발굴'하고 '복원'하는 흐름이 이어지고
있습니다. 그중에는 우리가 몰랐던 예술가들의 좋은 작품과 기릴
만한 업적이 많이 있습니다. 메리앤 노스도 분명 그중 하나고요.
우리에게는 기억해야 할 미술가들이 여전히 많이 남아 있습니다.
큐가든은 영국 정부의 국립복권 등을 활용하여 갤러리와 그림을
보수하는 데에도 힘을 쏟고 있습니다. 런던 쪽에 가신다면 큐가든을,
그중에서도 메리앤 노스 갤러리를 꼭 방문해 보시기를 권합니다.

억압받고 규탄당한 요인들의 비상을 꿈꾸다

정강자

2015년 5월 30일 (토) 수술 71일째

강자, 너의 장례식에 초대를 받았다.

우리 인생은 유한한 생을 살기 때문에 언젠가는 이렇게 끝이
나고 말지.

그런데 영원히 살 것만 같았던 네가 다시는 돌아오지 못할
여행을 떠났다니.

너의 슬픈 생을 생각하니 나도 모르게 눈물이 쏟아지고
말았어.

후회로 점철된 너의 인생.

넌 너의 그 잘난 작품에만 미쳐서 네가 처음으로 좋아했던 그
첫사랑도 놓쳐 버렸지.

실연당한 거란 사실을 인정하는 대신 너는 그 같잖은 그림에
더욱 매달렸지.

그때 너를 이해하고 너를 아내로 맞아 줄 남자는 어디에도
없었어. 너는 도대체 무엇을 위해서, 누굴 위해서 그렇게도
작품에만 집착했을까?

그 누구도 할 수 없는 작품들이었다고, 누가 뭐래도 앞서가는
창작이란 아무나 이해할 수 있는 것이 아니라고 강변하고
싶었겠지만 그 말조차 귀 기울여 주는 사람은 없었지.
너는 너무 단순했고, 언제나 일방적인 손해만 보고 살았잖아.
바보 같았어! 가난이 너의 어깨를 항상 짓눌렀고, 너는 거기서
헤어나려고 몸부림쳤지.
그것이 예술가의 삶이라고 자위했지만 붓에서 스며 나오는
우울함은 감춰지질 않았어.
이 모든 고통에서 벗어날 수 있는 절호의 기회가 너에게
주어졌지.
순리대로라면 너는 네가 좋아하는 여행, 아주아주 멀리 영원히
돌아올 수 없는 편도 티켓을 손에 쥔 거야.
그런데도 너는 이마저도 거부하고 꾸역꾸역 너의 그
구질구질한 화실로 다시 기어 들어가고 있었어.
네가 평생 쌓아 올리려 했던 그 탑, 완성하지 못하면 좀 어때?
어차피 의무는 아니었어. 너 혼자만의 목표였을 뿐.
자, 이제 그만했으면 되었다. 하지만 팔레트는 닦아 주고
떠나렴.
내가 반드시 네 미완의 유작을 완성시키고 말 테니까.

위의 글쓴이는 '강자'의 장례식을 앞두고 그의 인생을 평가하고 있습니다. 눈물이 쏟아지는 슬픈 생이자 후회로 점철된 인생이었다고 말하네요. 가난에서 벗어나지 못했고, 종종 고통스럽고 우울했고, 사랑에 성공하지 못했다고 하는군요. "바보 같은 인생이었어!"라는 꽤 냉정한 평가입니다.

제3자의 시선에서 '강자'에 대해 이야기하는 글인 듯하지만 사실은 미술가 정강자1942~2017가 직접 자신의 생에 대해 써 내려간 일기입니다. 위암 3기 판정을 받고 나서, 그는 그간 살아온 날들에 대해 이렇듯 신랄히 평가하는 글을 남겼지요. 글 전체에 후회와 한탄이 가득하지만, 마지막 부분에서는 "평생 쌓아 올리려 했던 그 탑"에 대해 언급합니다. 그게 무엇일까요? 정강자에게는 '그림'이었습니다. "구질구질한 화실로 다시 기어 들어가" 매달렸던 "같잖은 그림" 말이지요.

과연 정강자의 삶을 바보 같았다고 말할 수 있을까요? 그의 그림은 스스로의 말처럼 정말 "같잖은" 것일까요?

남자 중심의 세상에서 당당히
실험 미술의 세계를 열다

1942년에 태어난 정강자는 이십 대 중후반부터 매우 진취적인 작품을
발표했습니다. 그는 '실험 미술'이라 부르는 경향을 이끈 중요 멤버
중 한 명이지요. 우리나라에서 실험 미술을 이끈 이들은 대부분 젊은
예술가로, 1960년대 말부터 1970년대 중반까지 왕성하게 활동했어요.
이들은 퍼포먼스나 비디오처럼 회화가 아닌 작품에 몰두했지요.
근래에 미술사학자들이 이 경향에 주목하면서부터 핵심 멤버였던
정강자 또한 한국 현대미술사에 이름을 굳게 다지게 되었습니다.
여러 실험 미술가들 중에서도 정강자만이 가진 특별한 점으로는
두 가지를 꼽을 수 있습니다. 하나는 대부분 남자였던 실험 미술
장르에서 매우 적극적으로 참여했던 거의 유일한 여성이라는
점이에요. 당시 한국 미술계에서 활동하는 여성 자체가 많지
않았는데, 실험 미술 분야에서는 더욱 그 수가 적었습니다.
또 한 가지 특징은 정강자 자신의 몸을 가지고 한 작업이 많다는
점이에요. 그의 대표작 중 하나로 세간의 주목을 끌었던 〈투명 풍선과
누드〉에서는, 제목 그대로 누드에 가깝게 작가의 몸이 드러납니다.
1968년 세시봉음악감상실에서 처음 선보인 이 작품은, 속옷을 걸친

정강자의 몸에 남성 동료들과 관중이 투명 풍선을 붙이고 그것을 터뜨리는 퍼포먼스입니다. 작품에 여성주의적 의미가 담겨 있을 것이라고 생각하기 쉽지만, 정강자를 비롯한 작가들은 그런 것은 아니라고 밝혔습니다. 그저 한순간에 일어나는 사건을 미술 작품으로 만들 수 있는지 실험해 보고 싶었다고 말했지요. 당시는 여성주의에 대한 담론이 지금처럼 활발하지 않았기 때문에 왜 여성의 벗은 몸이어야 하는지, 그리고 이 작품이 성적 폭력이나 위계를 담고 있지 않은지에 대해서 정강자 자신이나 동료들 모두 심도 있는 토론을 하지는 않았던 것 같아요.

그런데 정강자의 작품 리스트를 훑어보면, 그에게 여성주의적인 시각이 없지는 않았을 것으로 짐작됩니다. 빨갛게 칠한 여성의 입술을 크게 확대한 〈키스 미〉라는 조각 작품이나, 휴지로 만든 드레스를 입고 분수대 안으로 들어갔다 나와서 물에 젖은 옷이 자연스럽게 벗겨지게 하는 퍼포먼스인 〈휴지 의상〉, 도쿄 도키와화랑에서 발표한 여인의 가슴과 엉덩이 부분만을 크게 부각하여 만든 〈여인의 샘〉 같은 작품에서는 여성의 신체를 작품의 중심으로 끌어오거든요. 노골적으로 여성의 몸에 대해 발언한 것은 아니지만, 여성에 대한 작가의 무의식적인 생각이 작품 속에 반영되어 있을 수는 있다고 생각합니다. 예술가가 의식적으로 특정한 메시지를 전달하기 위해

정강자 ── 253

작품을 만들기도 하지만, 내재된 생각이 은연중에 작품을 통해
드러나는 경우도 있으니까요.

우리나라 현대미술사에 굵직한 작품들을 남겼지만, 정강자는
1960년대 후반부터 1970년대 초반까지 길지 않은 시간 동안만 실험

미술에 몰두했을 뿐입니다. 그 이후로는 그림을 그렸어요.

서양화를 전공해서 붓과 캔버스에 익숙하기도 했겠지만, 여기에는
외부적인 요인도 많이 작용하지 않았을까 짐작합니다. 당시 정권은
꾸준히 퍼포먼스를 탄압했고, 대중은 실험 미술을 이해하지 못했으며,
작품을 팔기가 어려웠기 때문에 경제적으로도 어려웠거든요.

여성 실험 미술 작가로서 활동하기가 녹록하지 않았을 수도 있어요.
퍼포먼스는 참여 작가들 간에 격렬한 토론을 바탕으로 기획되어야
하는데, 과연 홍일점이던 정강자가 얼마나 발언할 수 있었을지는
의문이거든요. 실제로 그는 개인 작품을 제외하고는 단체전에서
자신의 기획으로 이름을 내건 작품을 발표하지는 않았어요.

그 대신 남성 동료 작가가 기획하고 연출한 퍼포먼스에 참여하는
경우가 많았는데, 앞서 보았듯이 몸에 붙인 풍선이 터뜨려지거나
남성 작가들이 걷는 행위를 하는 동안 우산을 들고 앉아 있는 배역을
맡곤 했지요. 정확히는 알 수 없지만, 여러 이유들이 뒤섞여
정강자가 다시 붓을 들게 하지 않았을까 짐작합니다.

억압받고 유린당한
모든 여성들의 자유를 꿈꾸다

캔버스와 물감으로 복귀한 정강자는 해외로 잦은 스케치 여행을
떠났습니다. 1987년에는 멕시코·베네수엘라·도미니카·아이티·브
라질·아르헨티나·칠레·페루 등 라틴아메리카 8개국을 다녀왔고,
1989년에는 코트디부아르·부르키나파소·수단·세네갈·
케냐·니제르·감비아·이집트 등 아프리카 8개국을 여행했습니다.
1990년에는 타이·인도·방글라데시·네팔·스리랑카·파키스탄 등
아시아 6개국을, 그리고 1991년에는 오스트레일리아·파푸아뉴기니·
솔로몬·사모아·통가·뉴질랜드 등 오세아니아 6개국을 다녀왔지요.
라틴아메리카·아프리카·아시아·오세아니아를 두루 돌면서 정강자는
그 나라의 여인들을 그렸습니다. 얼룩말과 코끼리, 기린이 사는 초원
위에 잠든 아이를 업고 있는 마사이 여인들, 히잡을 쓰고 사막을
이동하는 투아레그족 여인들, 춤추는 사모아 여인들, 시장에서 일하는
감비아 여인들 말이에요.
겉모습뿐만 아니라 그네들의 삶도 날카로운 시선으로 주의 깊게
관찰했습니다. 정강자는 스케치 여행을 마치고 나서 「그림이 있는
기행문」이라는 글을 《일간스포츠》와 《한국일보》에 게재했어요.

그런데 상당수의 연재 글에서 남녀의 역할과 지위에 대한 문제를
지적했습니다. 예를 들어, 1989년 감비아를 방문한 뒤 정강자는
부인을 3~4명 데리고 살며 호화롭게 사는 그곳의 정부 고위층
남성들을 언급했는데, 그 나라에서 남성의 권위와 부인의 수가 관계가
있다고 분석했지요. 또한 여성들이 모든 일을 도맡아 하는 반면에
남성들은 놀거나 성관계를 즐길 뿐 아이들을 위해 돈을 벌 줄은
모른다고 비판했고요. 그런가 하면 감비아 시골에서 여자의 음핵을
잘라 버리는 풍습이 빈번하게 행해지는 현실을 두고, 그 잔인함과
무지함에 경악하는 글도 남겼습니다.

세계를 돌며 여성들을 관찰하던 정강자는 1990년 후반부터 돌연
한복을 주요 소재로 삼아서 그림을 그리기 시작했어요. 한복이라는
소재에 대해 정강자는 이렇게 말했습니다. "한복은 수천 년을 남성
우월주의의 지배에서 억압받고 유린당해 온 우리 여인들의 깃발이요,
자유를 향해 맘껏 나는 한풀이, 억압받고 차별받고 부당한 대우만
받고 살아도 말없이 견디고 버텨 온 우리 여인네의 한을 나타낸다."
그런데 "억압받고 유린당해 온" "우리 여인네의 한"을 상징하는
한복이 정강자의 그림에서는 자유로운 모습으로 변모합니다.
고름이 풀려서 하늘 높이 날아가지요. 한복이 여인을 상징한다면,
이들은 더 이상 얽매이지 않고 훨훨 날아 커다란 기념비를 만들고

1998. 8. Kang.a.

있습니다. 정강자 자신을 비롯한 한국의 여성과 전 세계의 여성 모두
자유롭게 살기를 바라는 화가의 마음이 담겨 있는 듯합니다. 이런
그림을 그리게 된 이유도 알 것 같습니다. 세계 곳곳에서 불평등한
위치에 놓인 여인들의 삶을 목격하며 분노를 느꼈겠지요. 그림은
여성으로서(또한 여성 작가로서) 많은 것을 감내해야 했던 지난날을
반추한 결과물이라고 생각합니다.

못 이룬 과업을
나 대신 이뤄 주기를

정강자는 일기의 말미에서 그가 못 이룬 과업을 이루도록 팔레트를
닦아 놓으라고 합니다. 과연 그가 못 이룬 과업은 무엇일까요? 그리고
미완의 과제를 완성할 제3자는 누구를 말하는 걸까요?
저는 정강자가 말하는 과업이 단순히 그가 미완성한 그림이라거나
못다 이룬 개인적 성취라고는 생각하지 않습니다. 감히 추측해
보자면, 저는 그 과업이란 여성들이 가정과 사회에서 자기 목소리를
당당히 내고, 마땅한 권리를 찾아 누리는 세상을 만드는 일이 아닐까
싶습니다.

그렇다면 깨끗하게 닦은 정강자의 팔레트를 갖고서 이러한 과업을
물려받을 자는 첫 번째로는 후배 여성 미술가들이 되겠지요. 아마
후배들이 작품을 통해 여성의 목소리를 대변해 주기를 바랐을 것
같아요. 그런데 이들의 힘만으로는 부족합니다. 그의 그림처럼 한복
치마의 고름이 자유롭게 풀리듯 여성들이 자유로워지려면 결국
사회 구성원 모두의 힘이 필요하지요. 정강자의 못 이룬 과업을
이어받을 사람은 우리 모두일 겁니다.

'여자의 미술관'을 나서며

아직 하지 못한 이야기가 너무나 많습니다. 인상주의자 베르트
모리조와 메리 카사트. 독일의 다다이스트 한나 호크. 표현주의
화가로서 두각을 나타낸 가브리엘레 뮌터와 마리안네 폰 베레프킨.
초현실주의의 두 여성 도로시아 태닝과 레오노라 캐링턴. 미국
추상표현주의자 리 크래스너와 헬렌 프랑켄탈러. 잔잔한 울림을 주는
미니멀 회화의 주인공 아그네스 마틴. 흑인과 여성의 탄압받은 역사를
통렬하게 그려 낸 카라 워커. 한국화에 엄청난 혁신을 가져온 화가
박래현. 강렬한 색채 추상을 선보인 최욱경. 문자와 미술을 넘나든
차학경. 동시대 미술계에서 세계적인 주목을 받은 김수자와 양혜규…
잠깐만 생각해 봐도 이렇게 많은 리스트가 만들어지네요. 최초의 여성

서양화가 나혜석, 여성주의 미술의 대모라 불리는 윤석남, 그리고
1990년대 한국 여성 미술의 선두주자 이불은 저의 이전 책 『커튼콜
한국 현대미술』에 포함되었기에 여기에서는 다루지 않았고요.
지금도 세계 각지에서 수많은 여성 미술가들이 활동하며 새로운 '여성
미술가들'의 리스트가 만들어지고 있겠지요. 세상의 모든 미술가들이
부당한 제약 없이 작업하고, 정당하게 평가받으면서 새로운 미술사를,
나아가 새로운 역사를 써 내려가기를 기대해 봅니다. 저 또한 언젠가
못다한 이야기를, 나아가 더욱 새로운 이야기를 쓸 수 있도록
노력할게요.

여전히, 모두의 삶을 응원합니다.
VIVA LA VIDA!

도판 목록

북트리거 포스트

북트리거 페이스북

여자의 미술관
자기다움을 완성한 근현대 여성 미술가들

1판 1쇄 발행일 2021년 2월 15일

지은이 정하윤
펴낸이 권준구 | **펴낸곳** (주)지학사
본부장 황홍규 | **편집장** 윤소현 | **팀장** 김지영 | **편집** 양선화 전해인
기획·책임편집 전해인 | **디자인** 정은경디자인
마케팅 송성만 손정빈 윤술옥 이예현 | **제작** 김현정 이진형 강석준 방연주
등록 2017년 2월 9일(제2017-000034호) | **주소** 서울시 마포구 신촌로6길 5
전화 02.330.5265 | **팩스** 02.3141.4488 | **이메일** booktrigger@naver.com
홈페이지 www.jihak.co.kr | **포스트** http://post.naver.com/booktrigger
페이스북 www.facebook.com/booktrigger | **인스타그램** @booktrigger

ISBN 979-11-89799-40-3 03600

북트리거

트리거(trigger)는 '방아쇠, 계기, 유인, 자극'을 뜻합니다.
북트리거는 나와 사물, 이웃과 세상을 바라보는 시선에 신선한 자극을 주는 책을 펴냅니다.